나무
마음
나무

HONGSIYAP

TREE

MIND

TREE

Trees of forest_green, 29.7x21cm, mixed media on paper, 2019.
Giving trees, 21x89.1cm, mixed media on paper, 2023.
For trees_1~100(exclude_068), 21x14.8cm, mixed media on paper, 2019.
Trees of forest_brown(for trees_068), 29.7x21cm, mixed media on paper, 2019.
Forest of peace 1, 21x29.7cm, mixed media on paper, 2023.
Forest of peace 2, 21x29.7cm, mixed media on paper, 2023.

누군가 내게 종교가 있느냐, 신을 믿느냐 질문한 적이 있다.
나는 단박에 "나무를 믿어요"라고 대답했다.

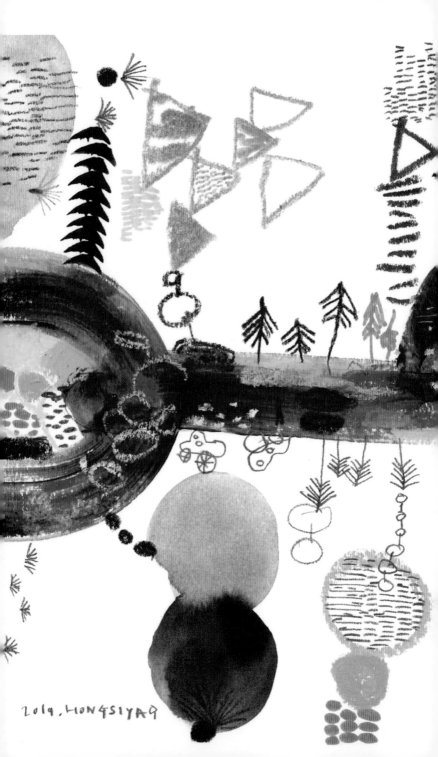

2019. LiongsiyaQ

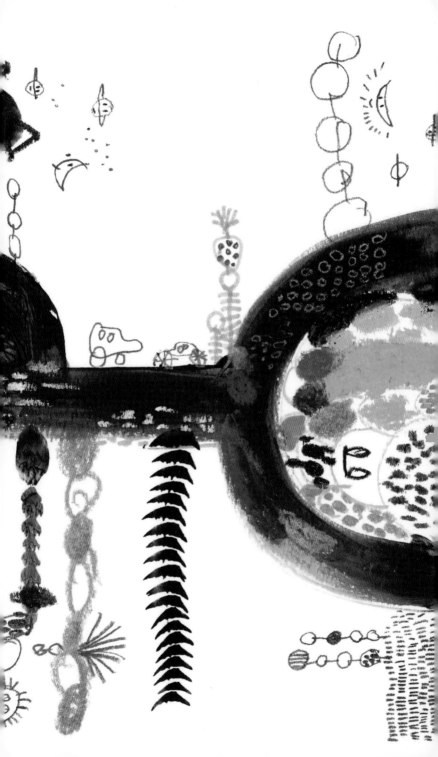

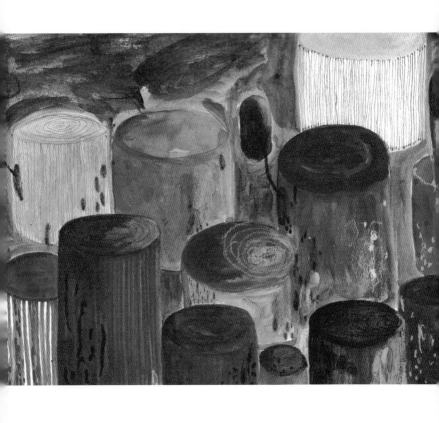

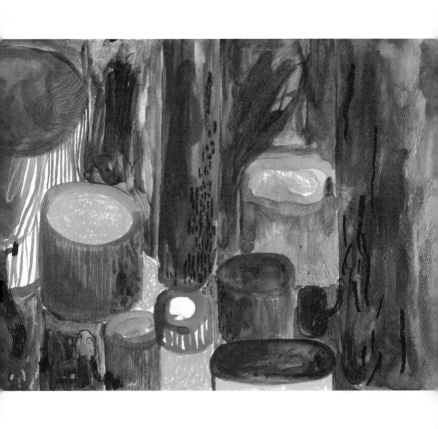

HONGSIYA

지구
별

나무
마음 아늑하고 사랑스러운 푸른색 행성.
나무 서로를 끌어안고 서로를 내보이는 삶의 중심.
001

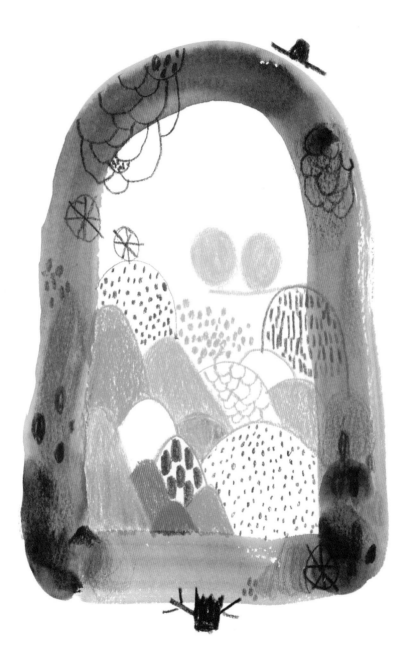

나무
마음
나무
002

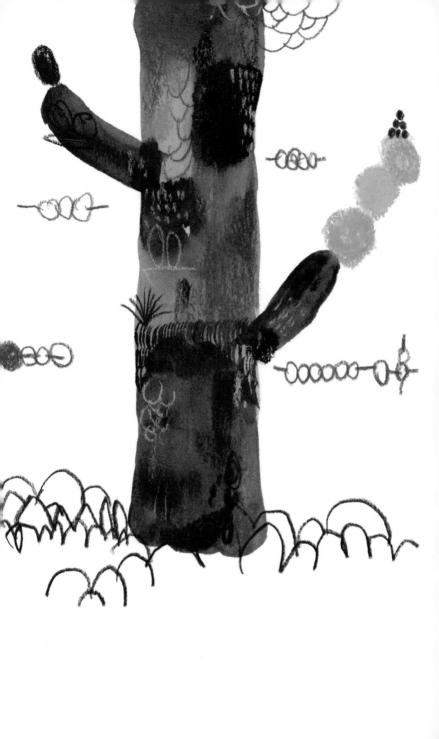

나무

마음

나무

003

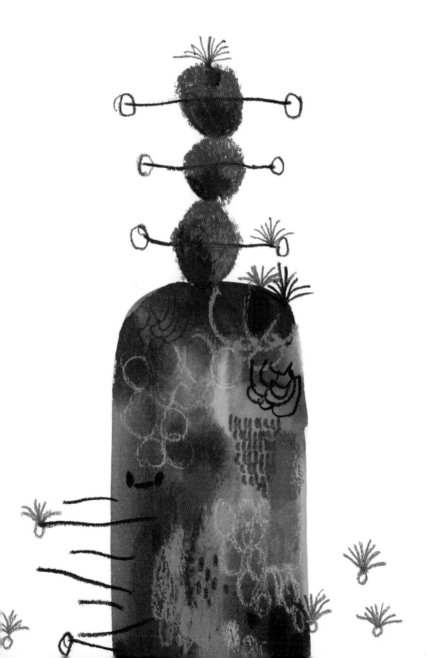

나무

마음

나무

004

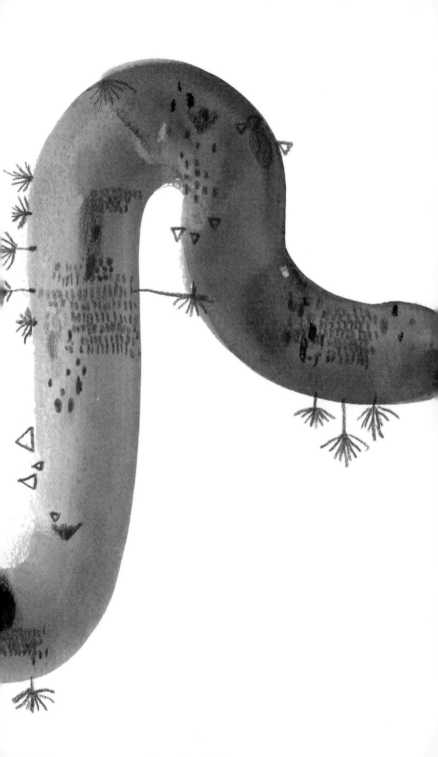

같이
살자
우리

작든 크든 인간도 비인간 존재도
모두 소중하다 이야기하고 싶다.
살아 있는 모든 유기체들은
각자의 자리에서 똑같이 귀하다.
언젠가부터 돌 하나, 풀 한 포기에
눈, 코, 입을 그려 넣기 시작한 이유다.
아주 작은 미물에게도 생명력을 부여하면
더 많은 사람들이 그들을 바라보고,
또 그들을 조금 더 소중하게
생각하지 않을까 하는 마음에서다.

우리는 지구별이라는 무대 위에서
각자의 악기를 연주하고 있다.
어느 누구도 홀로 살아갈 수 없다.
각각의 고귀한 존재가 서로 의지하며 살아간다.
그리하여 우리 모두가
아름다운 오케스트라를 만들어 낸다.

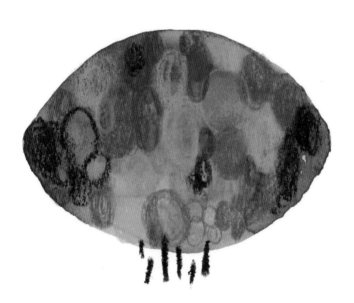

나무

마음

나무

006

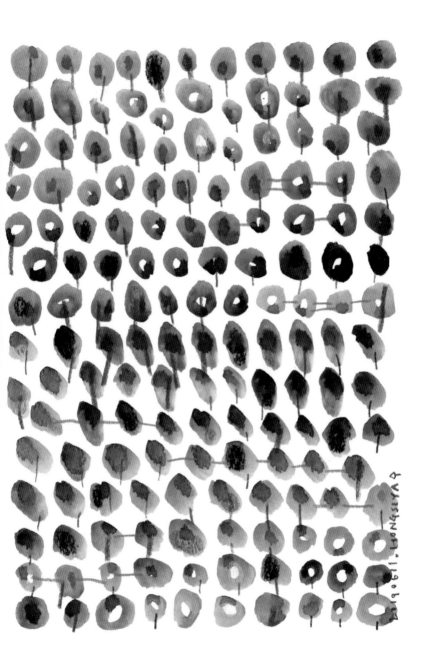

나무
마음
나무
007

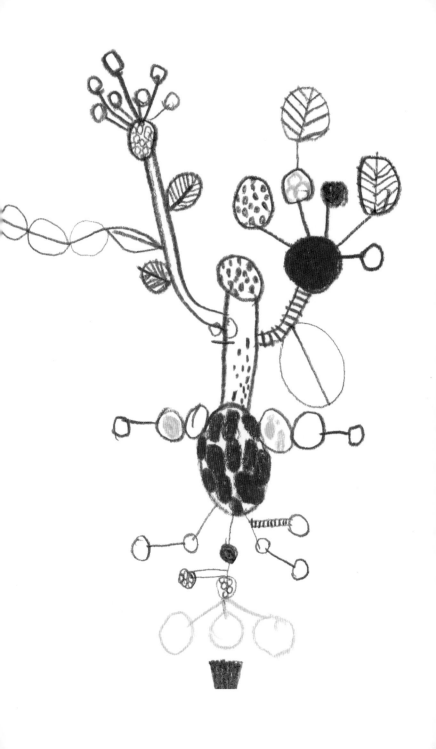

나무
마음
나무
008

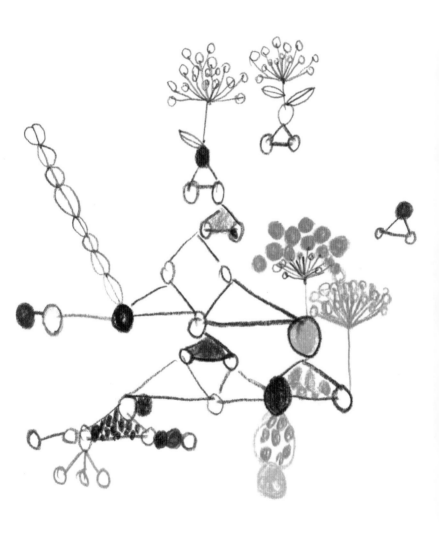

백일
기도

전국에서 가장 아름다운 도로로 선정되었다는 비자
림로가 도로 확장을 이유로 파괴되는 모습을 바라보
았다. 5분 더 빨리 가겠다고 수많은 나무들을 잘라 버
리는 모습에 큰 충격을 받았다. 비자림로를 지키기
위해 사람들과 노래를 부르고, 베어진 나무들 사이에
서 춤을 추고, 싱잉볼 연주를 했다. 엄마, 아빠랑 함
께 나온 어린 친구들과 손을 잡고 도로 위에서 행진
하며 피켓 시위를 하기도 했다.

그러는 동안에도 벌목 현장에서는 크고 작은 소동이
넘쳐났다. 예민한 몸과 마음이 아팠다. 베어진 나무들
에서는 비명 소리가 나는 듯했다. 그토록 좋아하던, 삼
나무로 그득하던 아름다운 길이 갑자기 무고하게 희
생된 생명들의 학살 현장처럼 느껴졌다. 새들의 평화
로운 서식지였을 그곳이 한순간에 슬픔의 울음소리로
가득 찬 것 같았다. 현장에서 그 광경을 계속 바라보는
것이 무척이나 힘들었다.

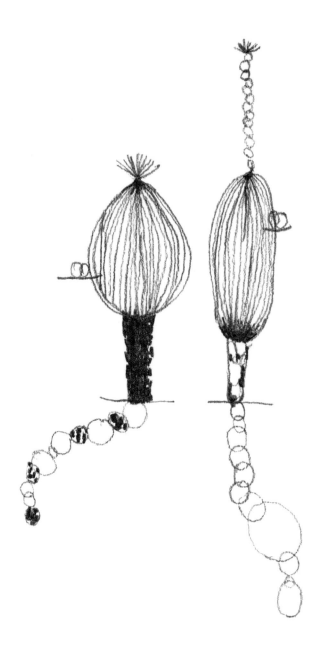

비단 비자림로만의 문제가 아니다. 제주 곳곳이 난개발로 인해 점점 아름다움을 잃어 간다. 제주 섬에서 아름다운 자연이 사라지면 이곳에 무엇이 남을까? 한 치 앞도 바라보지 못하는 우리들의 삶이 얼마나 이기적이고 얕은지 매일 깨닫고 또 깨닫는 중이다.

나만의 방식으로 힘을 보태고 싶었다. 그리고 며칠 간 고민하다 떠오른 것이 그림 수행이다. '100일간 하루 한 그루씩 나무를 그리자!' 누군가는 나무를 베고 있지만 누군가는 나무를 심고 있음을, 사람들에게 나무들에게 전하고 싶었다. 그러고는 100일 동안 하루도 빠짐없이 그림을 그렸다. 내가 가장 잘할 수 있는 방법으로 꿋꿋이 현장을 지키는 이들과 함께하고 싶었다.

처음엔 머릿속에 한 그루씩 나무가 떠올랐고, 세 달 정도 지나자 숲을 이루어 다가왔다. 절망만이 남았던 마음에 생명의 힘이 생기기 시작했다. 작은 마음이라도 한 사람 한 사람의 마음이 모여서 숲을 이루면 세상의 변화를 일으킬 수 있겠구나, 그런 희망도 들었다.

우리 인간은 사랑하는 존재들을 지킬 수 있는 힘이 있다고 믿는다. 모두가 각자의 방법으로 제주, 나아가 지구의 문제에 대해 이야기했으면 한다. 더 많은 사람들이 치유의 길로 들어와 함께 걸어 갈 수 있으면 좋겠다.

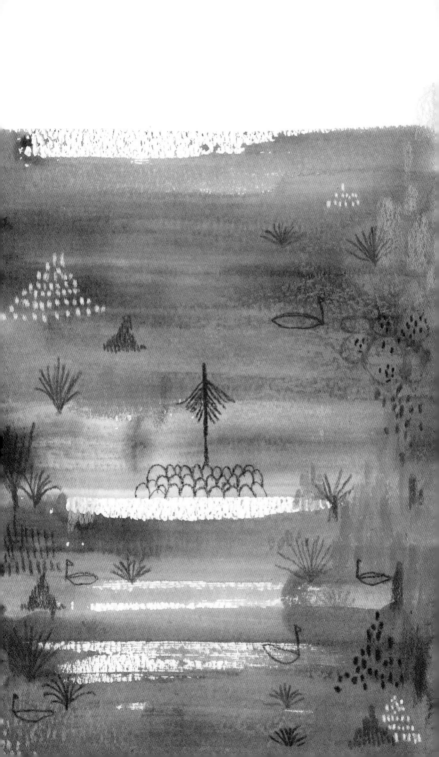

나무
마음
나무

012

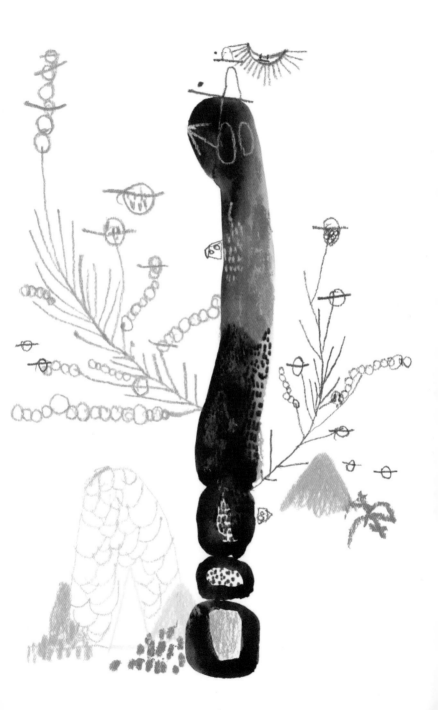

문

나는 자연과의 연결을 중심으로 공존이라는 주제를
갖고 작업하는 예술가다.

그림을 그릴 때 나는 마치 마법의 장소에 연결되는
것 같다. 의식이 확장되고, 많은 생명체들이 스스로
의 모습을 드러낸다. 그런 감각들을 통해 나는 자연
스럽게 신화적인 세계로 들어가 일상 너머 원형의 이
미지들을 만난다. 시공간을 가로질러 내 안에 남은
인상들을 다양한 도구로 기록하는 모든 행위가 나의
예술이다.

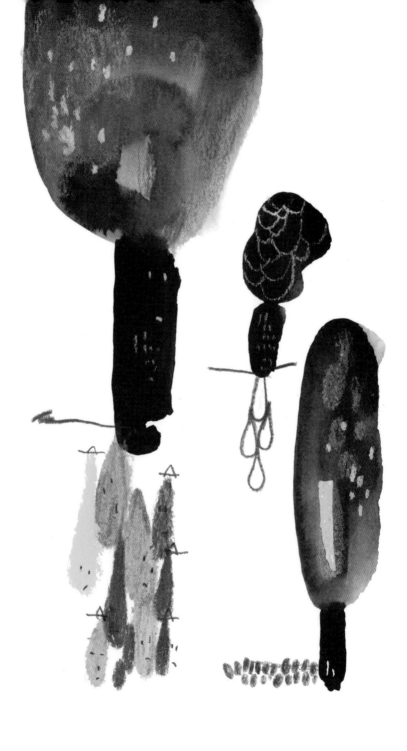

나의 작업을 만나는 사람들에게 내가 본 꿈속으로 들어갈 수 있는 작은 문을 달아 주고 싶다. 그 문을 여는 순간 우리는 혼자가 아니라는 것, 모두 서로 연결된 하나라는 걸 자연스럽게 느꼈으면 좋겠다. 이것이 내 작업의 의도고 목표다.

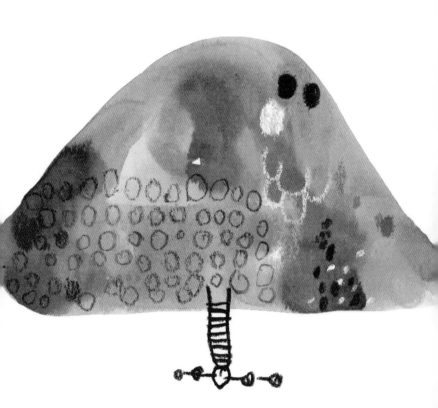

그림을 통해 우리가 새로운 곳에서
새롭게 만날 수 있기를 바란다.
마치 다른 세계에서 다시 태어난 것처럼.

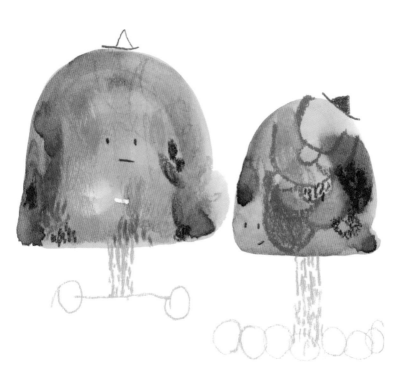

세상에서
가장
안전한
집

나는 어린 시절부터 세상이 낯설었다. 다른 친구들과 어울리는 일도 어색하고 힘들었다. 수많은 날들을 다락방에서 혼자 그림을 그리거나 인형 놀이를 하며 보냈다. 타인과 리듬이 맞지 않는 시간이 늘어날수록 마음 한 구석의 허전함도 커졌다. 알 수 없는 외로움, 알 수 없는 결핍감. 집이 없는 난민인 것만 같은 느낌, 엄마와 아빠도 진짜 부모님이 아닌 것 같은 마음. 하지만 결국 가장 이상하고 어색한 존재는 다른 누구도 아닌 나.

부족한 나를 채워 준 것은 예술 그리고 자연이었던 것 같다. 자연 속으로 들어가 그곳의 모든 살아 있는 존재들과 연결될 때 비로소 편안했다. 내 힘으로 돈을 벌기 시작하면서부터 혼자 여러 숲을 여행했다. 힘들게 유럽 어딘가를 찾아가 가장 오래 했던 일은 숲속에서 멍하게 앉아 있기. 누군가의 눈에는 그저 멀뚱해 보였겠지만 내게는 비로소 '숨 쉬며 존재하는 시간'이었다.

숲은 나에게 성스러운 장소다. 자연의 숭고함과 경이로움을 느끼고 힘든 일들을 위로받는다. 그곳에 서면 의심할 여지없이 살아 있는 나를 발견한다. 생동감이 넘쳐 나는 자연을 온몸으로 느끼다 보면 창조적인 감각이 깨어난다. 여기서 나는 마침내 다시 태어난다.

숲에 대한 사랑이 왜 그렇게 뜨거웠는지 그땐 알지 못했다. 그저 마음 가는 대로 떠나고 다시 돌아왔을 뿐이다. 맑고 평화로운 에너지가 온몸을 타고 흐르는 느낌이 좋았던 게 아닐까. 그것은 마치 안전한 집에서 쉼을 누리는 기분이었다.

인왕산, 북악산, 북한산 등 서울살이 때도 유독 산 근처에 살기를 고집했다. 그럼에도 도시와 직장에서 완전히 지치고 모든 에너지가 소진되었다고 느낄 때면, 어김없이 낯선 땅의 숲으로 향했다. 내면 깊이 잠긴 나를 만날 수 있는 가장 고요한 시간이 좋았고, 곁에 있는 것만으로도 마음이 안정되는 평온한 장소가 좋았다. 숲은 내 존재의 집이었다.

나무

마음

나무

019

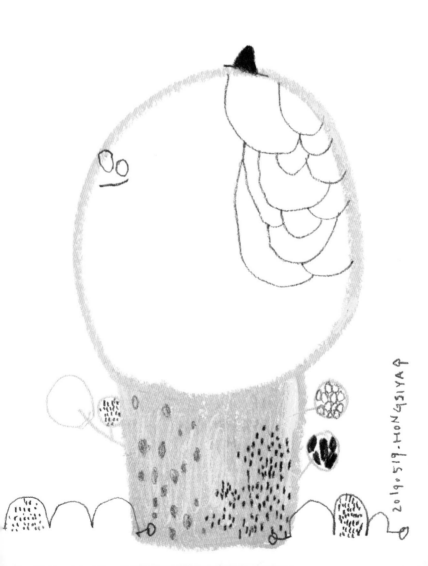

2019.0519·HONGSIYA

지구에서
가장
큰
나무

지구에서 가장 큰 나무가 있다는 레드우드 숲을 가기 위해 2012년 가을, 샌프란시스코로 떠났다. 나에겐 하고 싶은 단 하나를 위해 머나먼 땅으로 기어코 가고야 마는 무모함이 있다.

사전 조사에서는 금문교를 건너가면 숲으로 가는 셔틀버스가 다닌다고 했지만 그때는 비수기였던 탓인지 셔틀버스가 보이지 않았다. 샌프란시스코까지 왔는데 허무하게 돌아갈 순 없다는 생각에 어렵사리 택시를 잡아탔다.

레드우드 나무들이 자리한 뮤어 우즈 국립공원은 좁은 일차선 산길을 한참 달려야 닿을 수 있는 곳이었다. 바로 옆 낭떠러지가 펼쳐진 길을 달리는 동안 몇 번이나 눈앞이 아찔해지곤 했다. 내가 지금 뭐 하는 건가 싶은 생각까지 들었다. 그렇지만 날 이곳으로 부른 강한 끌림을 떠올리면 여기서 포기할 수 없었다.

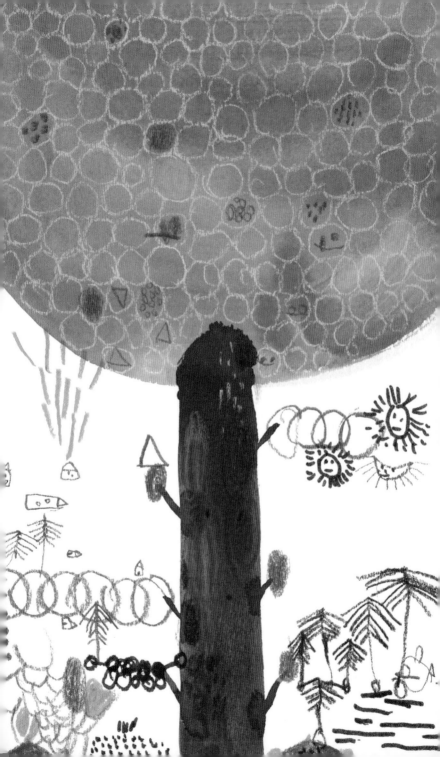

결국 대자연의 모습을 그대로 간직한 채 그곳에서 2천 년 넘게 살았다는 나무들을 만나고야 말았다. 하늘까지 닿을 것만 같은 나무들 사이를 한참 동안 걸었다. '이렇게 큰 나무들이 하늘과 땅을 이어 주며 지구를 지탱하고 있구나!' 나무들에게 큰 절을 올리고 싶었다.

셔틀버스가 다니지 않아 찾아온 사람이 없는 숲은 너무나 고요했다. 나 홀로 온전히 광활한 숲에서 나무들 사이로 비치는 햇살을 온몸으로 느끼며 평화로움을 만끽했다. 지구상에 거주하는 생물 중 가장 커다란 존재들이 이 먼 곳에서 긴 세월을 건너, 나에게 무언가 이야기하기 위해 기다려 준 것만 같았다. 환희로 가슴이 벅차올랐다.

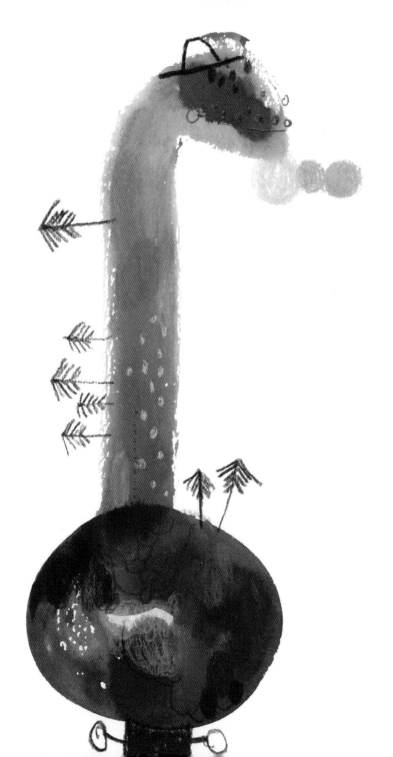

난생 처음 왔음에도 더할 나위 없이 포근하고 익숙한
장소. 마치 따뜻한 담요를 덮고 있는 듯한 기분. 욕망
과 시간으로부터 자유로운 곳.

세상의 소리에서 벗어나 그렇게 오랫동안 숲을 누렸
다. 지구에서 가장 키가 큰 나무들이 나를 반기고 안
아 주는 기분이란, 내가 누군가에게 정말로 큰 사랑
을 받는 느낌이었다. 모든 창조물들이 나를 지지해
주는 듯한 그 감각은 나의 언어로는 표현이 어렵다.

가늠하기 어려운 커다란 기쁨이 영문 모르게 텅 비어
있던 가슴을 가득 채워 주는 경험이었다. 그 순간, 이
삶이 살 만한 것으로 다가왔다.

나무
마음
나무
023

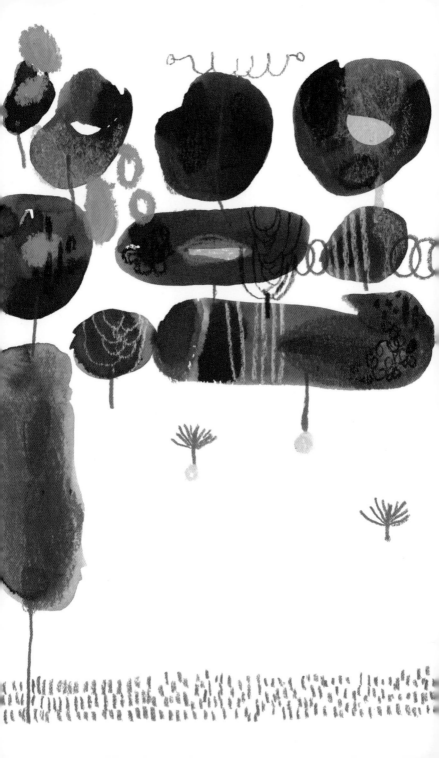

나무
마음
나무
024

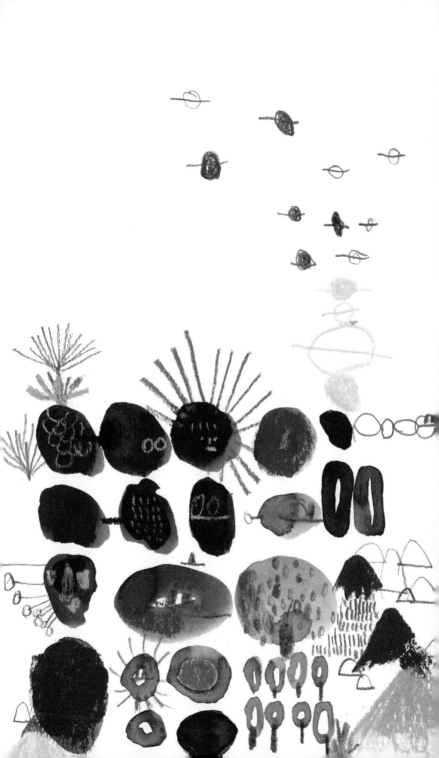

나만의
방식으로

'나는 누구지?'

스무 살 무렵부터 나를 사로잡았던 물음이다.
가장 좋아하는 것과 가장 싫어하는 것.
내가 어떤 색깔을 지녔는지 또 어떤 무늬를 갖고
이 세상에 왔는지
어디서 왔고 어디로 가는지.

그건 내면 깊은 곳에서 길을 찾는 일이었고,
마음속에 덮어 두고 싶었던
두려움을 마주하는 일이기도 했다.
나만의 결, 나만의 울림.
고통스러웠지만 몰두해야만 했다.
그래야 세상과 건강하게 연결되는
나만의 방식을 찾을 수 있다고 믿었다.

누군가에게 인정받으려고 노력하기보다
나 자신을 있는 그대로 인정하기.
사회가 정해 놓은 틀에 나를 맞추기보다
그저 내 안의 그림자들을 바라보기.
용감하게 세상을 살아가기.
그냥 인간.
그리고 자연.

각자 자신의 내면을 바라보며 가꾸는 길.
나를 지키고 남을 지키는 일.
어쩌면 그게 생태적인 삶이 아닐까.
식물들 곁을 서성이며 내 안에 자리한
또 다른 물음들이다.

연결되기 위해 나는
더욱 더 내면 깊은 곳으로 나아간다.

나무
마음
나무
027

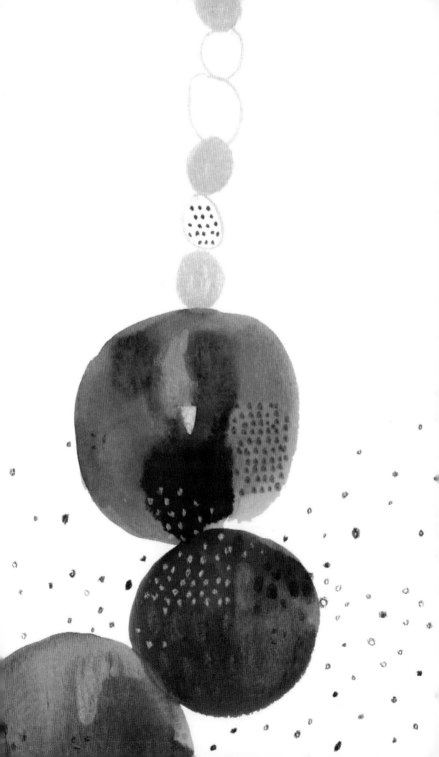

나무

마음

나무

028

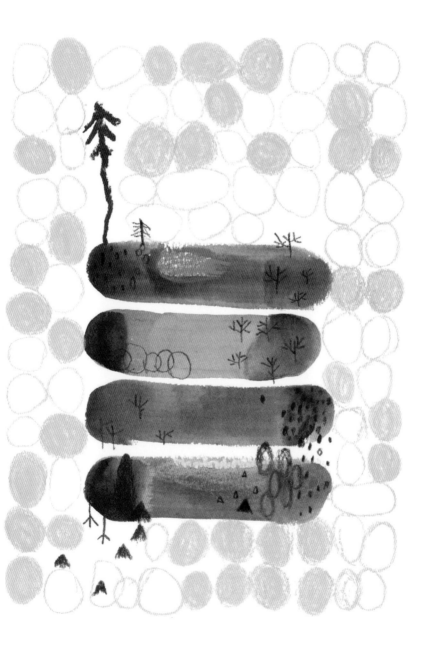

나무

마음

나무

029

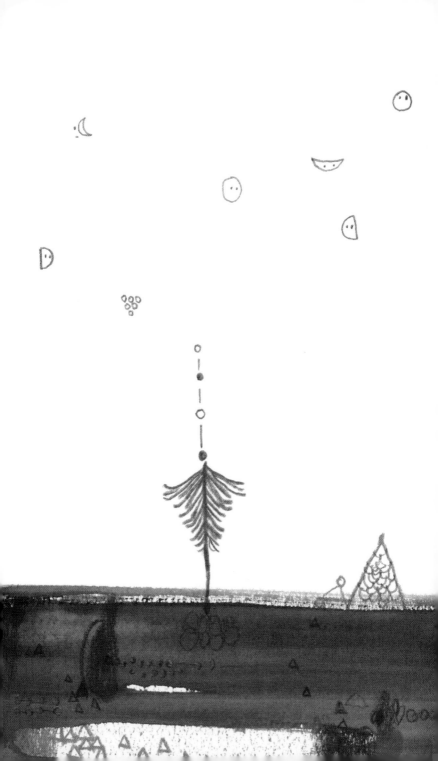

나무
그림을
그리는
이유

실은, 현실보다 꿈이 더 사실 같아서
꿈이 진짜 현실이라 믿고 살기도 했다.
어려서부터 생생한 꿈을 많이 꾸었던 탓이다.
그래선지 나는 조금 혼란한 삶을 살았고,
때로는 험난하게 삶을 지탱해 왔다.

꿈은 제한된 언어로 설명하기에
많이 이상하고 엉뚱하다.
하지만 나에게는 이쪽과 저쪽 세계를
넘나들 수 있는 틈이 되어 준다.
덕분에 밤은 나에게 하루 중 가장 특별하고
기대되는 시간이다.
지금도 매일 밤 부푼 설렘을 갖고
꿈속으로 들어가는 이유다.

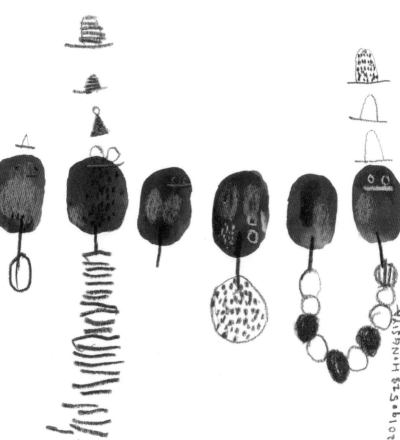

그날도 조금 특별한 꿈을 여행하고 있었다. 꿈속에서 나는 비정기적으로 자주 마주하던 사람들과 손바닥으로 에너지를 느끼며 놀았다. 아침에 일어나서도 그 생생한 에너지가 느껴졌다. 나도 모르게 집 안에 있는 화분들에 하나씩 손을 가져다 댔다. 전율! 그 단어가 실감났다. 난생처음 경험하는 엄청난 에너지였다. 더 재미난 건 식물마다 느낌이 달랐다는 것이다.

'더 큰 나무는 어떨까?' 나는 호기심을 가득 안고 비자림으로 향했다. 제주에서 인기가 높은 비자림은 평소 사람들로 가득해 온전히 만나기 어려울 때가 많다. 그래서 사람들을 피해 일부러 입장 마감 직전에 들어갔다.

천천히 숲속을 걸으며 한 그루, 한 그루를 느껴 보았다. 화분 식물들처럼 각각의 나무에서 다른 느낌을 받았다. 어떤 나무는 손바닥을 대는 순간 시원했고, 어떤 나무는 찌릿찌릿 따가웠다. 당연하게도 작은 풀 한 포기부터 키 큰 나무까지 저마다 고유한 존재였다.

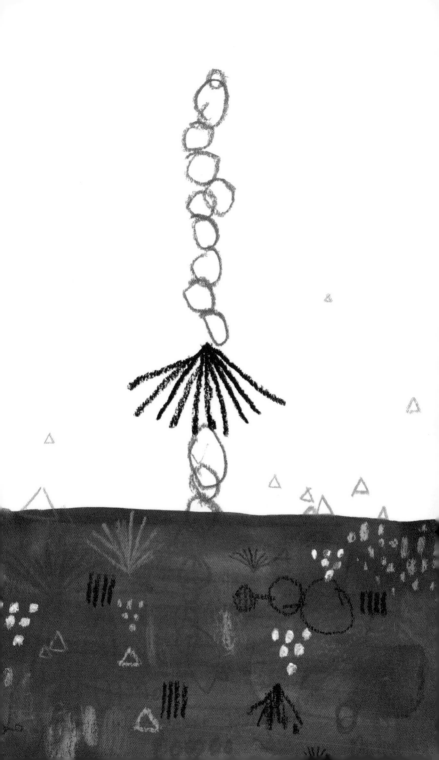

이런 경험 이후 자연스럽게 풀과 나무 들을 더욱 진하게 느끼게 되었다. 나무라는 존재가 내뱉는 숨이 몸 안으로 훅 들어올 때면 나는 그 숨을 통해 나무와 연결된다. 숲에서 길게 호흡하면 온몸이 이완되면서 마치 다른 공간이나 세계에 있는 듯한 기분이 든다. 또 어떤 날은 숲에 있는 모든 나무와 연결되는 느낌을 받는다. 나와 너의 경계가 사라지는 황홀한 시간이다. 이렇게 다른 존재들을 깊이 바라보는 일은 내 삶을 더욱 풍요롭게 한다.

다양한 생명체들을 있는 그대로 존중하는 일. 태곳적부터 지속되어 온 자연의 메시지를 조금씩 알아가려는 시도. 자연과 인간이 떼려야 뗄 수 없는 운명 공동체라는 사실을 인정하는 태도. 숲을 파괴하는 일이 결국 나와 우리를 파괴하는 일임을 아는 지혜. 나의 숨이 녹색 존재들과 이어질 때마다 조금씩 내 안에 이런 무늬들이 새겨진다.

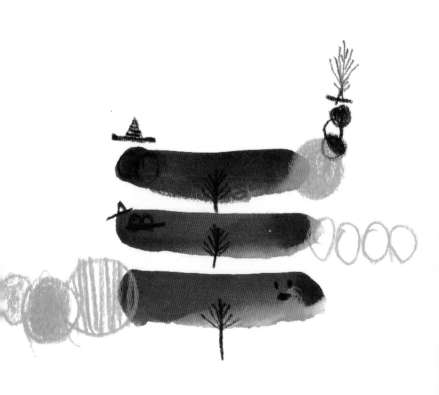

더 깊이 감사하고 존중하기.

나무를 만나고 나무 그림을 그리는 이유이다.

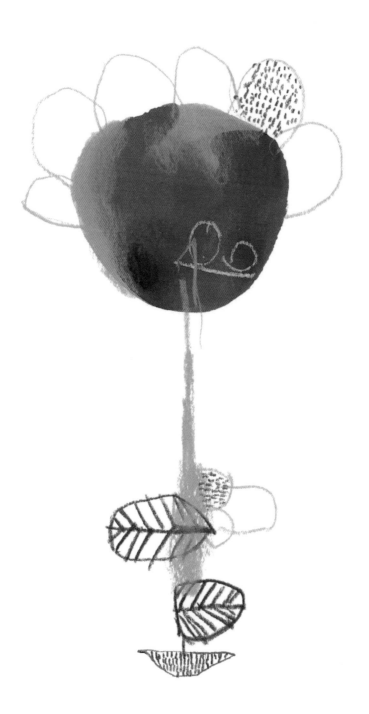

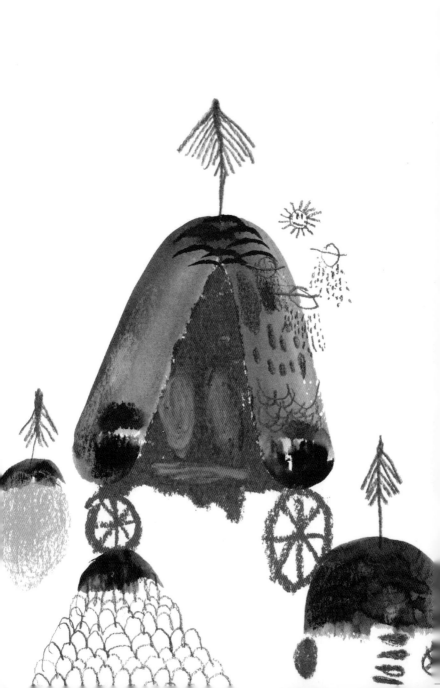

나무
마음
나무

035

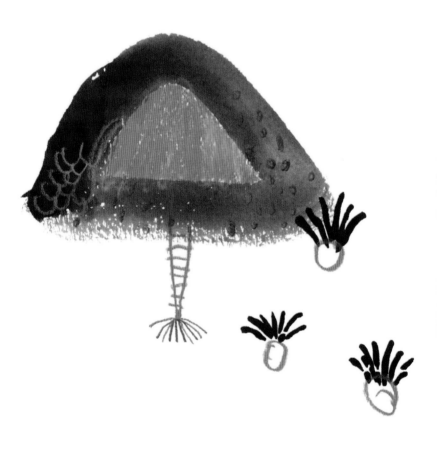

통로

자연은 인간도 자신의 일부라는 걸
여러 경로를 통해 알려 준다.
때로는 우리 인간들 스스로가
서로에게 그 메시지를 전하는 존재이기도 하다.

살아 있는 모든 존재가 사랑하고 사랑받아야 한다.

이것이 우리가 안고 태어나는
커다란 숙제인 것만 같다.
그 숙제를 잘 풀라고 각자에게
저마다의 도구가 주어진다고 믿는다.
살면서 나에게 새겨진 여러 마음들을
그림과 노래와 글로 표현하고 싶은 걸 보면
아무래도 나의 도구는 '예술'이라고 생각한다.

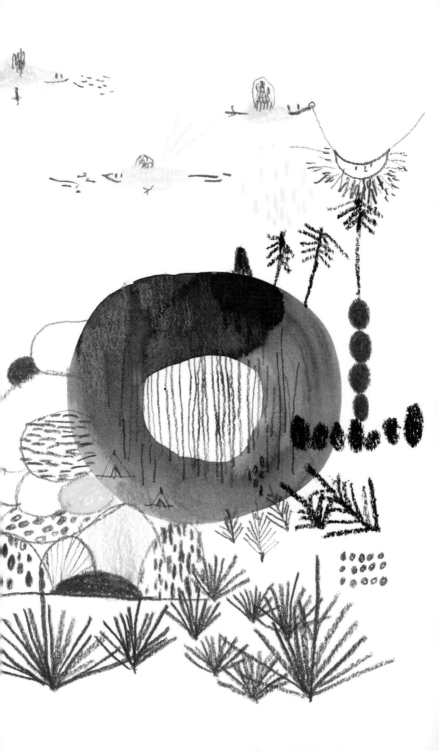

자연의 메시지를 잘 표현하기 위해
스스로 다짐하는 마음이 있다.
하늘과 땅의 변화 속에서
주어진 하루하루를 살아가는 것.
동시에 하늘과 땅 사이에
내가 있음을 잊지 않는 것.
나의 삶과 타인의 삶이 연결되어야
온전한 우리가 될 수 있다고 믿는 것.

순간순간 까먹고 까불며 살지만,
마음속 울림을 따라가기 위해 매일 노력한다.

나는 아주 깊은 이야기를 전하는 통로이고 싶다.

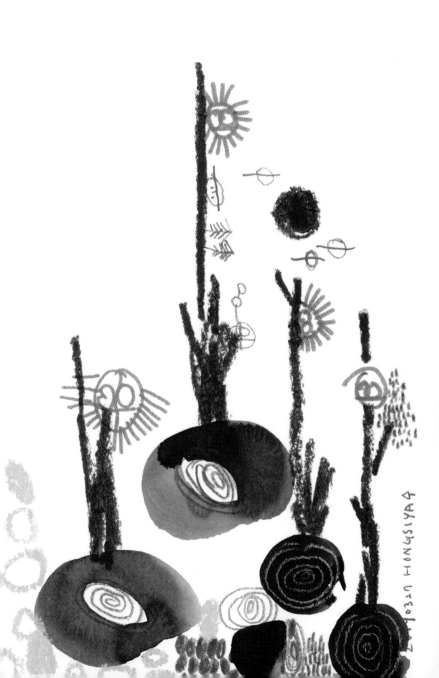

나무
마음
나무
038

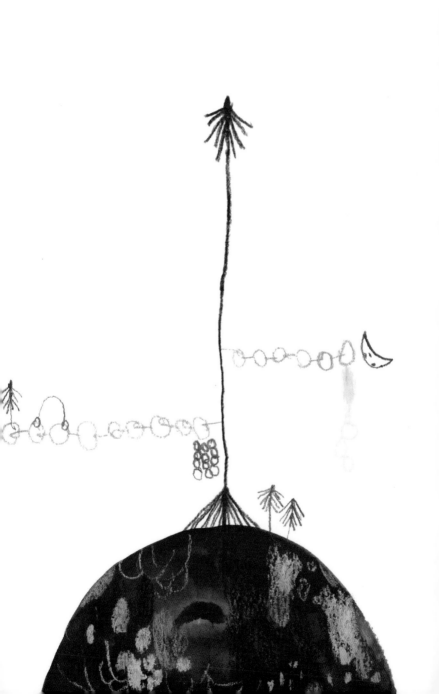

나무
마음
나무
039

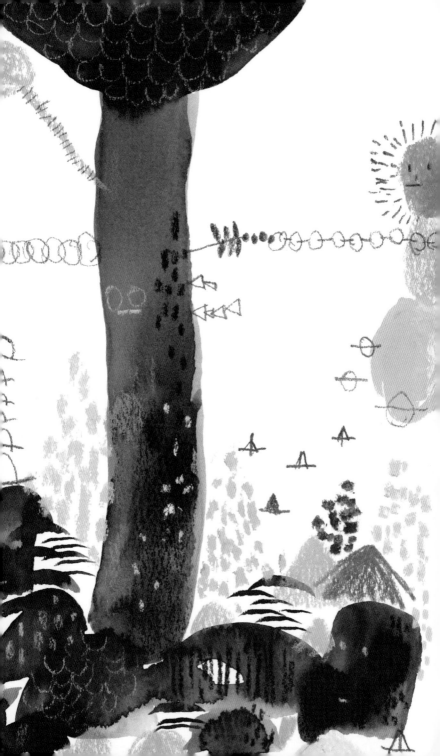

나무

마음

나무

040

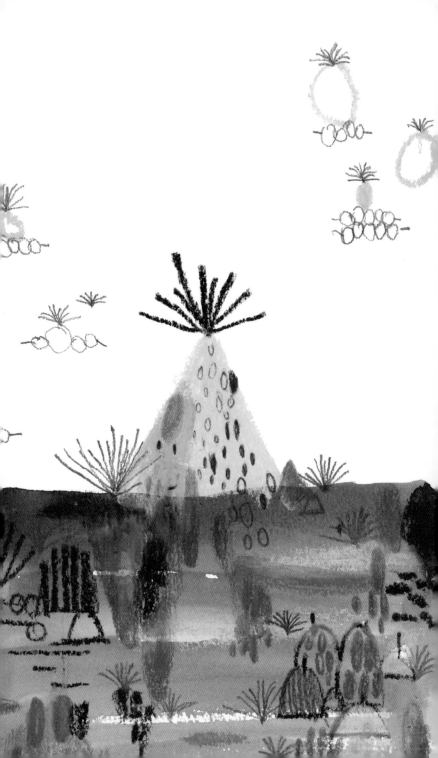

우붓에서
만난
전환점

2015년 여름 발리 섬의 우붓이란 마을에서 꽤 오랜 시간 머물렀다. 늘 그랬듯 구체적인 계획 없이 어떤 끌림으로 무작정 향했다. 도착해 보니 우붓에는 유명한 요가 센터가 있었다. 세계 각지에서 요가와 명상을 하는 많은 수행자들이 모여드는 곳이라고 했다.

나 역시 자연스럽게 그곳 분위기에 녹아들어 아침저녁으로 요가를 하고 산책과 명상을 했다. 그러던 어느 날 카페 벽에 붙어 있던 'Silent Ashram'이라는 스티커가 눈에 들어왔다. '고요'와 '수행처' 두 글자에 끌려 우붓에서 조금 떨어진 곳에 위치한 묵언 수행 공간으로 들어가 2주 가량 머물렀다.

사실 나는 어려서부터 말이라는 것이 굉장히 어려웠다. 말에 오롯이 담지 못하는 마음들이 너무나도 커서 때로는 말이 가짜처럼 느껴졌다. '말이 필요 없는 세상에 살면 얼마나 좋을까?'라는 생각을 꽤 자주 진지하게 하며 살았다. 그래서 어쩌면 말이 잘 통하지 않는 곳으로 여행을 다니려 애쓴 것 같다.

아쉬람에는 다양한 나라에서 온 여행자들이 가득했다. 하지만 서로에 대해 묻지 않고 답하지 않아도 된다는 약속 덕분에 어느 곳에서보다 평온한 시간을 보낼 수 있었다. 이전에는 느껴 보지 못한 감각이었다.

우붓에서 보낸 50일간의 시간이 꽤 특별하게 기억되는 건 침묵에서 오는 상쾌함 때문만은 아니다. 그 이후에 경험한 소리의 힘 때문이다. 한번은 우붓 요가 센터에서 열린 사운드 힐링 세션에 참가했는데, 그날의 1시간이 내 인생에 본격적인 마법을 걸었다.

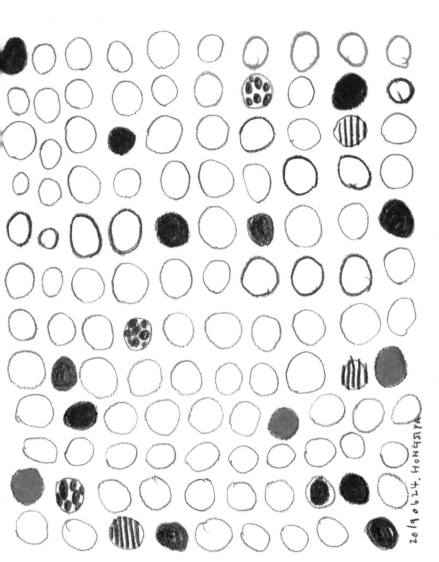

20190624. HONGSIYA

사람들이 둘러앉은 텅 빈 공간에 조용하고 맑은 소리들이 하나둘 울리더니 이내 여러 울림들이 긴 여운을 남겼고, 어느덧 알 수 없는 파동이 온몸으로 전해지기 시작했다. 갈수록 소리는 강한 진동으로 다가왔고 가슴이 깨지는 듯한 통증이 되어 나를 흔들었다. 눈물이 계속해서 흘렀고, 몸 안에 떨림이 다른 사람에게 보일 정도로 커졌다. 세션이 끝나고 서울에 돌아올 때까지 진동과 눈물이 이어졌다.

시공간을 초월하는 것이 이런 기분일까 싶은 1시간이었다. 사운드 힐링 세션을 마치고 거리에 나왔을 때, 각각의 존재들이 예전과는 다른 방식으로 다가왔다. 모든 사람과 자연이 서로 연결되어 있다는 느낌이 들면서 내면에 깊이 잠들어 있던 사랑을 다시 만난 듯했다. 나라는 사람이 이미 사랑으로 존재하고 있었다는 깨달음과 함께 안도감을 느꼈다.

우붓에서의 강렬한 경험 이후 새로운 인연들이 펼쳐졌다. 그날의 울림은 그동안의 '나'를 이루던 시간, 기억, 체험 들을 모두 흔들어 재정렬시켜 놓았다.

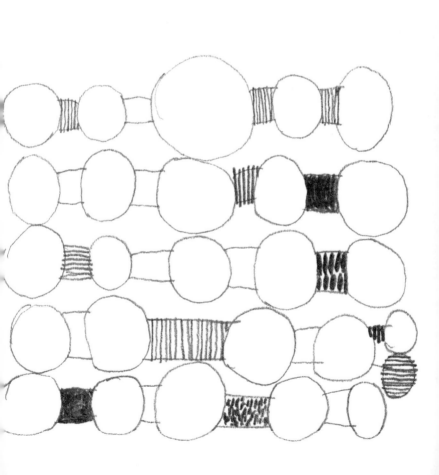

나무
마음
나무
044

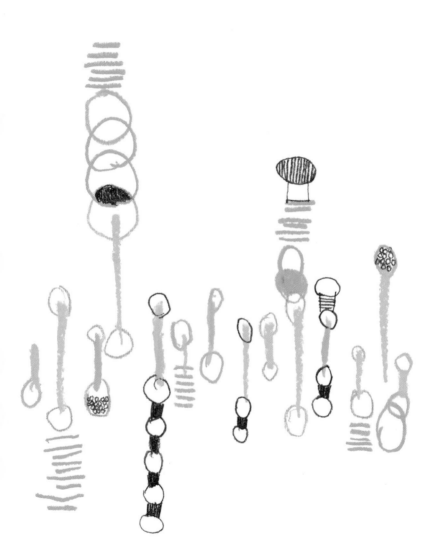

나무
마음
나무
045

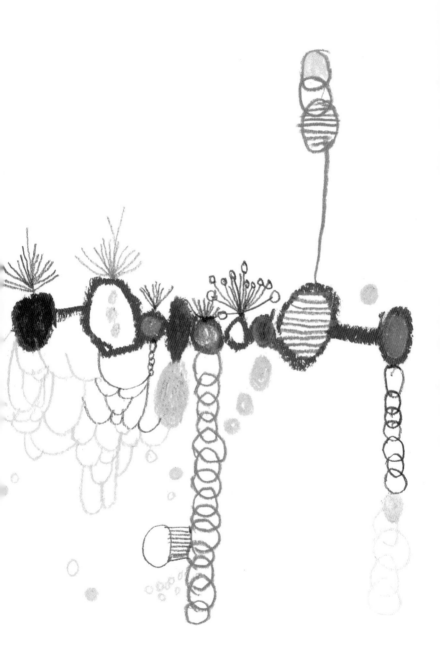

나의
제주

우붓에서의 울림을 따라 제주 섬으로 들어온 건 어쩌면 아주 자연스러운 일이었다. 제주에서 단조로운 생활을 하다 보니 서울에서 살 때보다 시간이 많아진 것처럼 느껴졌다. 덕분에 자연과 교감하며 내면을 돌보는 시간이 늘었다.

숲에 귀 기울이고 바다를 걷고 바람을 만졌다. 나를 위로하는 시간들이 모든 생명을 귀하게 여기는 마음으로 이어졌다. 나의 작품들도 자연스럽게 공존이라는 주제로 흘렀다. 나는 대자연 속 아주 작은 일부이며 광대한 우주의 흐름 안에서 흐르고 있을 뿐임을 온몸으로 표현하고 싶었다.

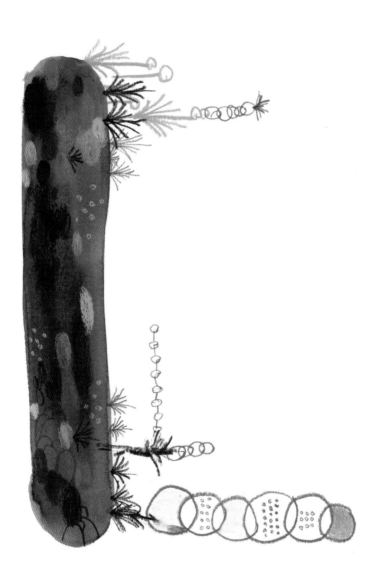

제주에서의 삶은 내게 큰 힘과 용기를 주었다. 하지만 아름답고 풍요로운 제주는 자연 앞에서 너무 까불지 말라는 강력한 경고를 보내기도 한다. 매년 태풍이 불어올 때마다 도시에서는 경험하지 못한 두려움으로 전율에 휩싸이곤 했다. 그 모습 또한 있는 그대로의 자연이었다.

맘껏 누릴 수 있는 경이로움과 숭고함, 기쁨과 환희는 물론 두려움, 불안, 고통까지 모두가 제주에서의 삶이다. 탄생과 죽음, 빛과 그림자. 이 모든 것들이 분리되어 있지 않고 하나라는 걸 몸과 마음으로 배워 나간다.

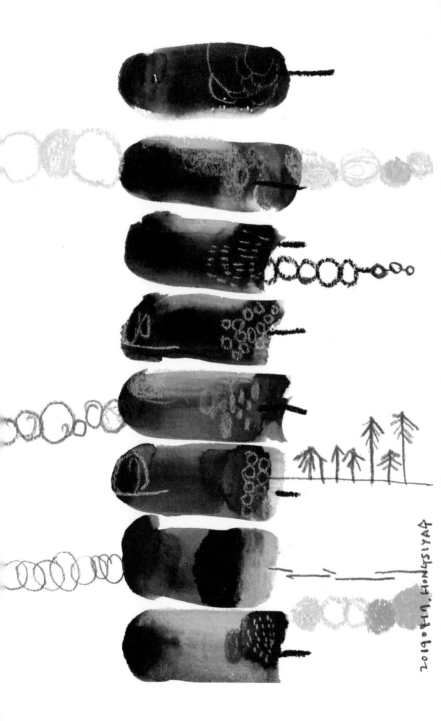

평화로울 땐 불안도 오겠구나.
괴로워도 또 행복이 오겠구나.

이런 생각들을 하다 보니 너무 슬픈 일과 너무 기쁜
일의 경계가 많이 사라졌다. 세상은, 자연은, 내 마
음은, 지금도 끊임없이 변하고 있다는 걸 인정하게
된다. 생동하는 큰 흐름 안에서 모든 만물이 하나로
연결되어 있음을 온몸으로 느끼면 그저 경건해진다.

가장 작은 것들을 크게 살피며 세상을 살아가고 싶다.

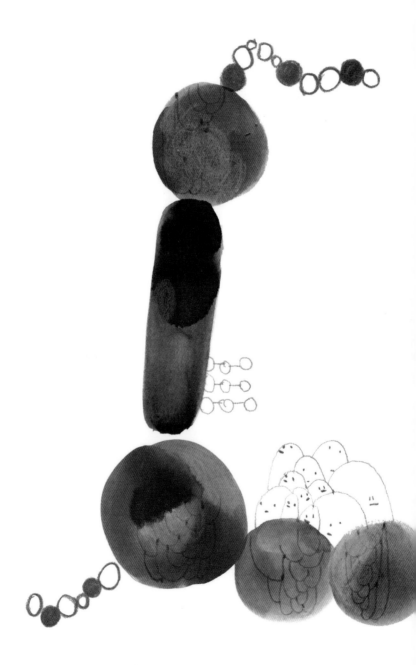

나무
마음
나무
049

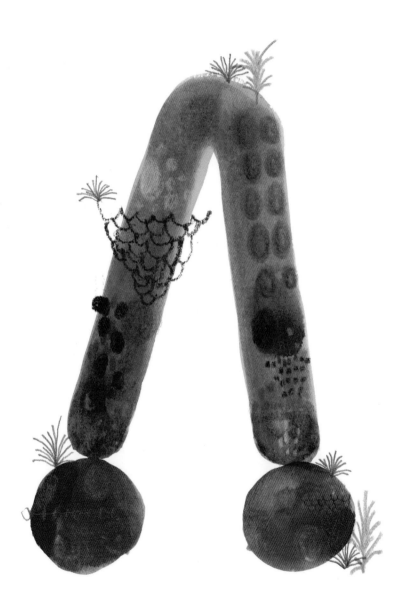

나무

마음

나무

050

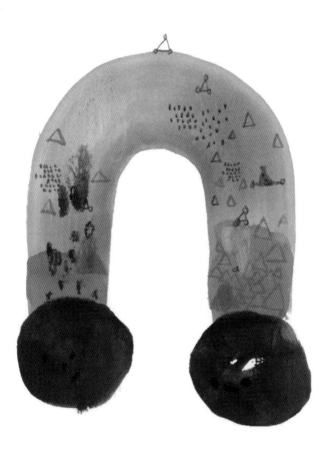

들숨
날숨

제주에 살다 보면 섬 자체가 유기적 조화를 이룬
하나의 거대한 생명체 같다는 생각이 든다.

동쪽 숲에서, 비자림에서, 내 집 앞에서
가만가만한 들숨과 날숨을 느낀다.
그 숨을 통해 생명이 조화롭게 살아가는
이 땅의 아름다움이 번진다.

내 작은 마음은 오락가락 무력감에 빠지기 일쑤지만
제주의 자연은 거친 호흡을 차분히 가라앉혀 주고
급하게 휘몰아치던 머릿속을 청량한
울림으로 씻어 준다.

나도 제주가 되고 싶다.

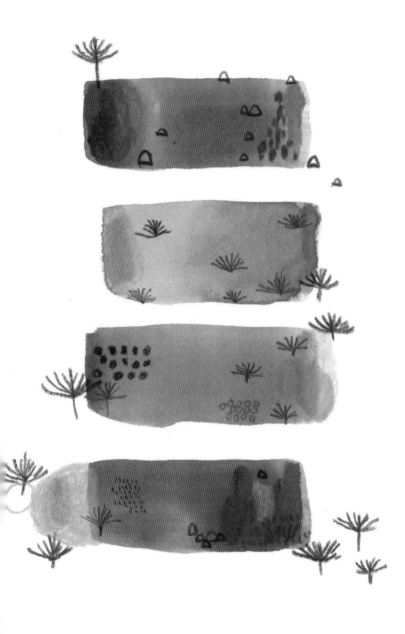

나무
마음
나무
052

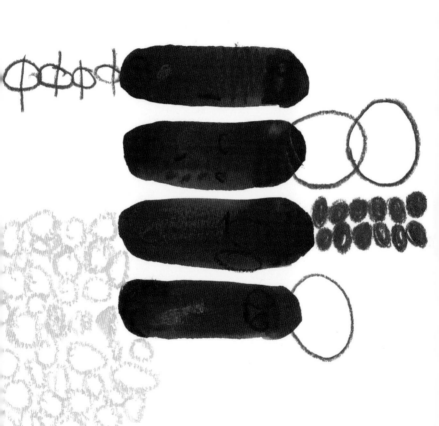

나무
마음
나무

053

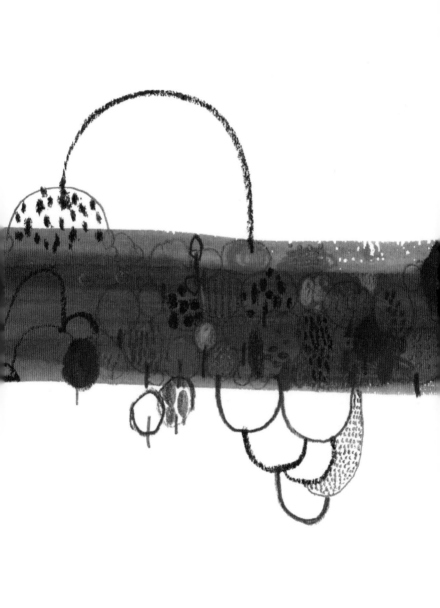

나무

마음

나무

054

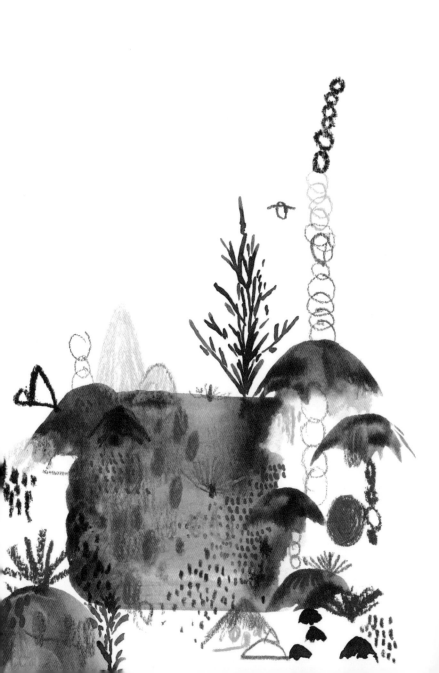

영감을
준
제주의
장소들

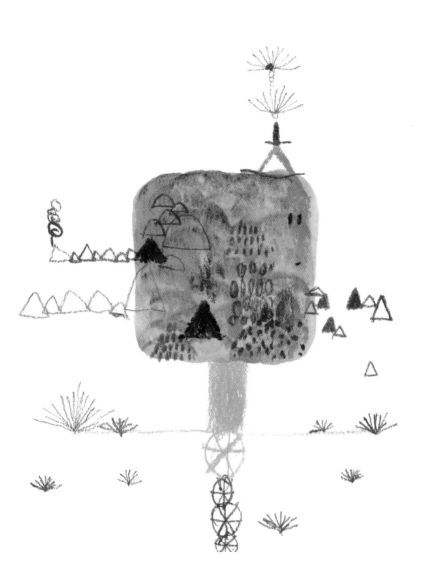

서우봉

산방산

제주 올레 6코스

한라생태숲

신풍 목장

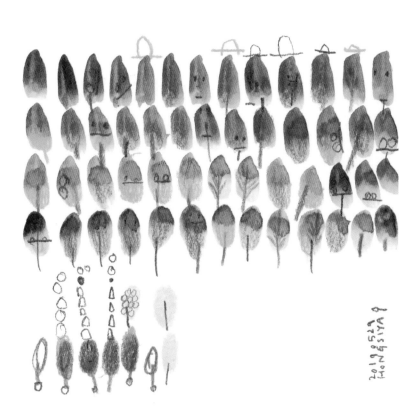

2019.5.29
HONGSIYA

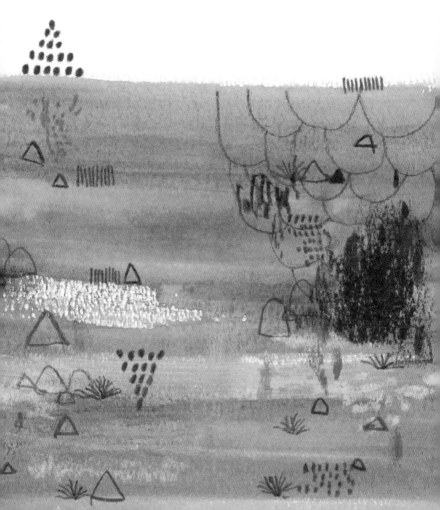

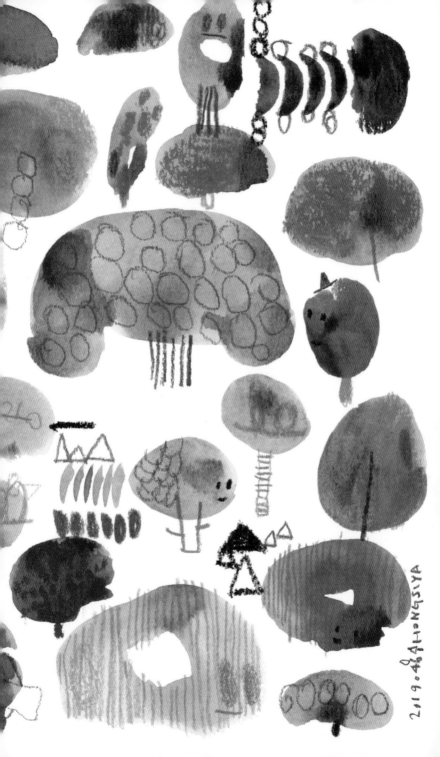

공존

해와 달이 자기 길을 가고
하늘과 땅은 그 자리를 지키네
강물은 여러 길 따라 바다로
우리는 어디로 흘러가나

나무

마음 해도 지고 달도 기울면
 하늘도 땅도 우리를 지켜보네
나무 낮과 밤도 흘러 흘러가고
059 우리는 어디로 흘러가나

저 숲의 나무들을 지킬 수 있나
우리는 어디로 흘러가나
저 하늘 위 새들을 지킬 수 있나
우리는 어디로 흘러가나

+

홍시야의 Sound Drawing 〈우주 담요〉 중에서

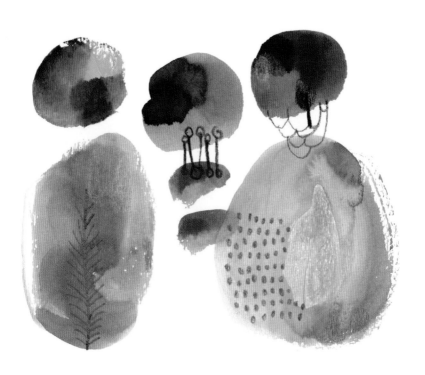

나무

마음

나무

060

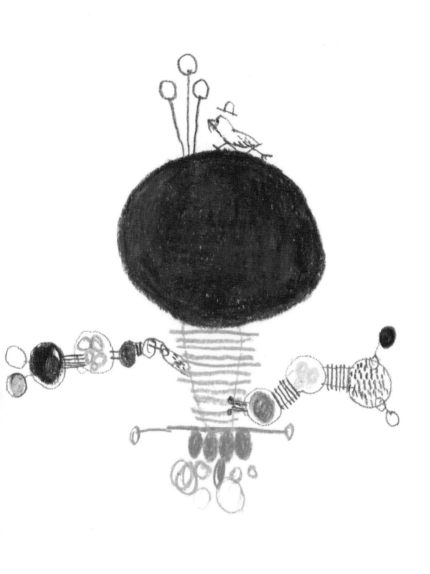

나무

마음

나무

061

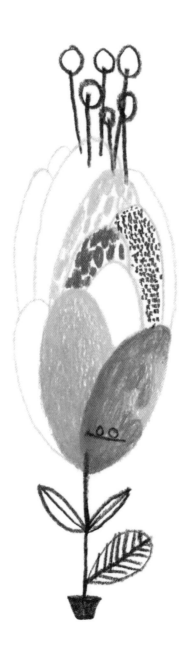

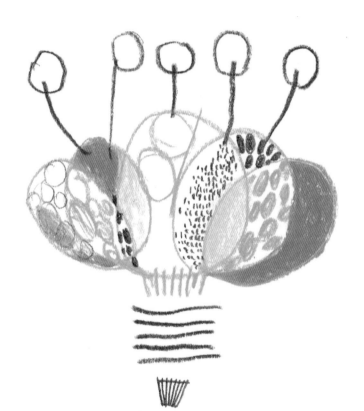

나무를
믿어요

어느 시절 내 꿈은 죽어서 나무가 되는 것이었다.
누군가 내게 종교가 있느냐,
신을 믿느냐 질문한 적이 있다.
나는 단박에 "나무를 믿어요"라고 대답했다.

사람들이 나무를 함부로 자르고
상처 내는 일을 볼 때마다 마음이 쓰렸다.
'도대체 우리는 어디로 가고 있는 걸까?' 하는
물음으로 괴로웠다.

나무
마음
나무
063

오늘 한 그루의 나무를 그리다가
문득 내가 숲속의 나무가 된 것만 같았다.
땅으로 뿌리를 깊게 내리고,
하늘로 가지를 곧게 펼친 나무.
새들이 노래하는 숲에서
다른 풀, 나무 들과 연결된 존재.

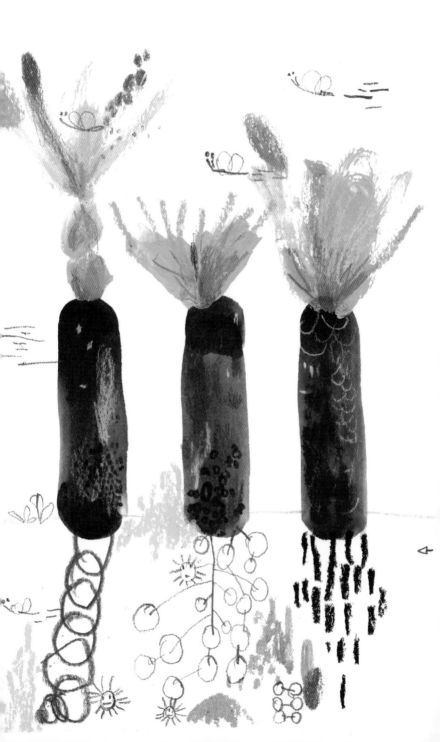

수백 번, 수천 번 가지가 잘려 나가도
누군가를 미워하거나 탓하지 않고
봄이 되면 어김없이 새순을 돋우는
저 나무처럼 살고 싶다.

이 미친 세상에 모든 걸 아낌없이 내어 놓는
저 나무를 온전히 껴안고 싶다.

나무 한 그루에 내 마음을 비추어
내가 떠나온 곳을 그려 본다.

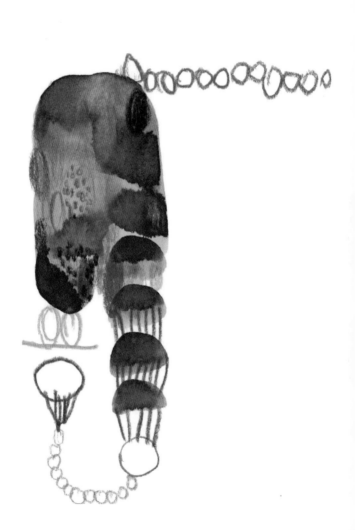

나무

마음

나무

065

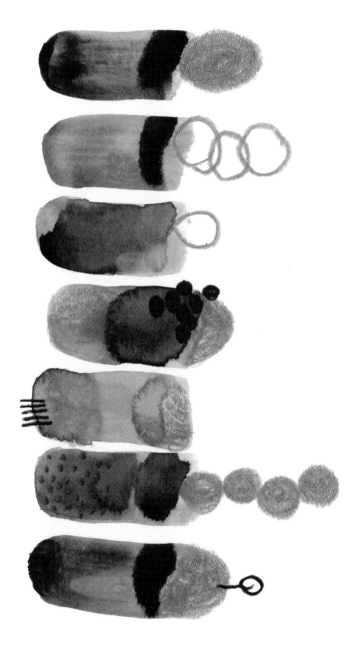

나무

마음

나무

066

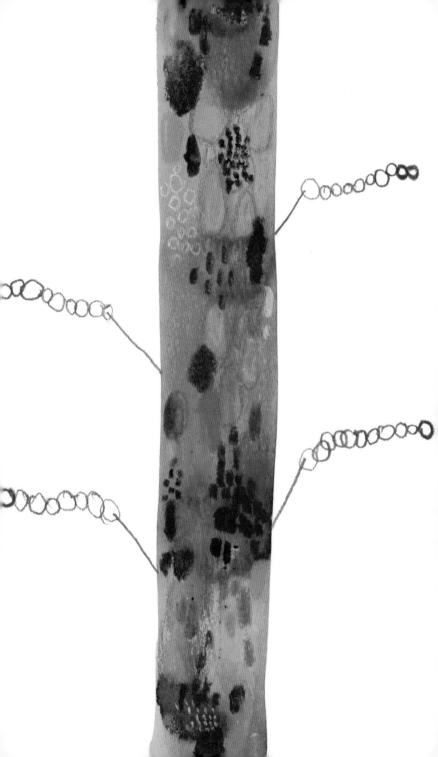

나무
마음
나무
067

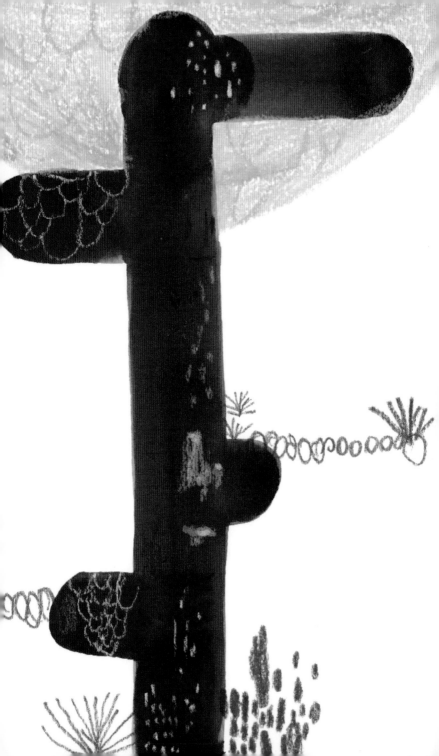

지금
여기
있어

그날도 아침 요가를 끝낸 뒤 비자림으로 향했다. 두 바퀴 어슬렁어슬렁 걷다가 숲을 빠져나오는데, 손바 닥만 한 검은색 나비가 휙 하고 달려들 듯 나에게 날 아왔다. 순간 나도 모르게 "치치야~"라고 부르고 선, 스스로에게 깜짝 놀랐다.

치치는 제주 집 마당에 마법처럼 나타나 4개월간 뜨 거운 여름을 함께 보내고 서둘러 자기 별로 돌아간 고양이다. 사랑이라는 소중하고 귀한 마음을 나에게 알려 준 치치를 보낸 뒤 얼마 지나지 않은 때라 무심 결에 이름을 부른 걸까?

마치 치치가 검은색 나비를 통해 "나 여기 잘 있어" 라고 인사해 준 것만 같았다. 주책맞게 눈물이 주르 륵 흘렀지만 가슴은 따뜻해졌다. 빛나는 안부를 안 겨 주고 떠난 검은 나비와의 만남은 시가 되고 노래 가 되어 남았다.

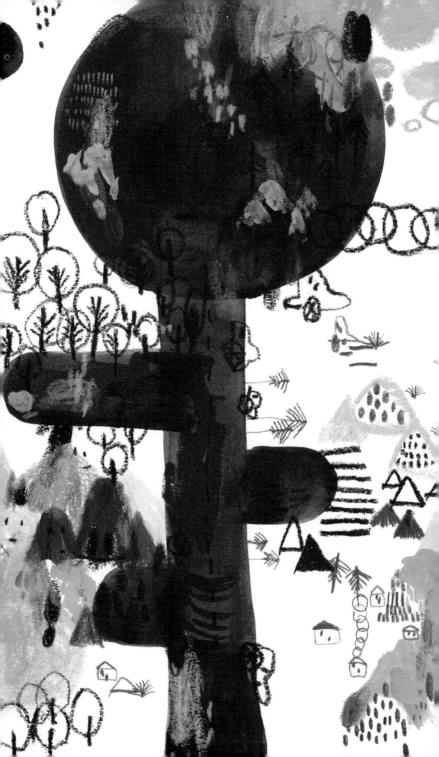

떠난 치치가 이 나비이고, 저 돌담이고, 여기 바람이구나. 그렇게 나와 함께 있구나. 그런 생각들을 하니 그들을 함부로 대할 수 없었다. "내가 지금 여기 있어"라고 말하는 이들을 외면하기도 어려웠다. 갈수록 둘레의 풀, 나무, 새, 곤충, 동물 들에게 점점 더 관심을 기울이게 됐다.

언젠가 읽었던 책에서 인간이 동물과 식물을 다룰 때 생명체로서 존엄성을 지켜 줘야 한다는 내용이 마음속 깊이 남았다. 인간은 비인간 존재들보다 절대 우월하지 않다. 우리가 인간 존재로 태어난 이유는 자연과 조화를 이루며 작은 생명들을 보호하는 데 있다.

내가 그 귀한 사랑을 잊고 첨벙첨벙 살아갈 때, 언제고 또 다른 모습으로 치치가 내 앞에 나타나 주면 좋겠다.

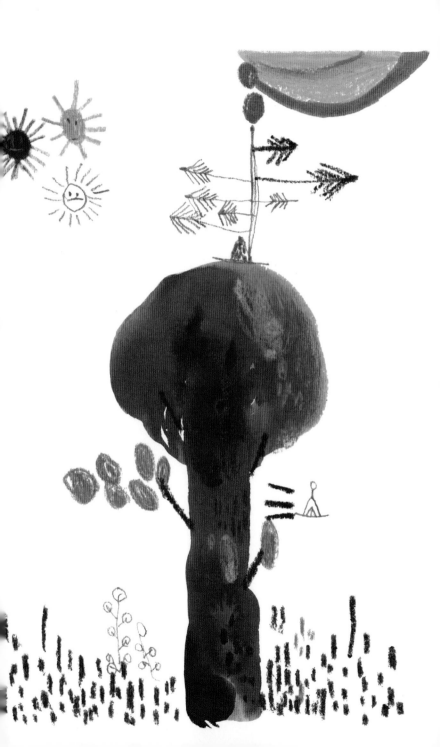

나무

마음

나무

070

나무

마음

나무

071

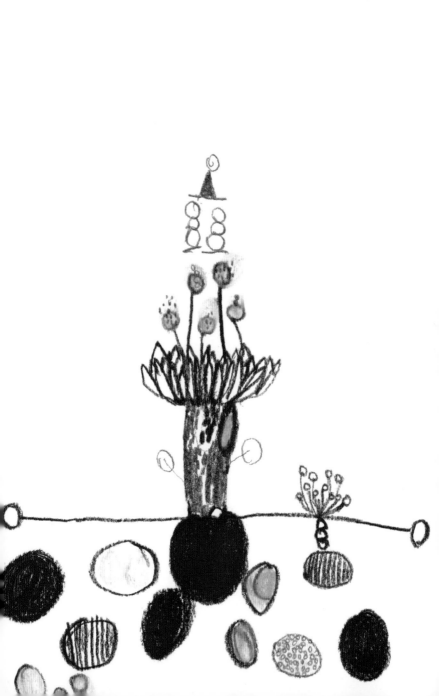

로드킬

제주 중산간 마을에 살면서 가장 힘든 일 중 하나는 길 위에서 로드킬로 죽어 가는 생명체를 보는 일이다. 원래 동물들이 지나다녔을 그곳에 인간들이 들어와 땅을 점령하고 그저 조금 더 빨리 가기 위해 산을 깎고 길을 낸다.

하루에도 몇 번씩 길 위에서 시체들을 만난다. 얼마나 수많은 생명체들이 고통받는지 적나라하게 마주하는 순간이다. 제주에서의 삶이 아름다운 만큼, 그 반대편의 두려움과 고통도 못지않다.

누군가의 터전을 빼앗아 그 위에 지어진 우리들의 삶을 바라본다. 인간이 살기 위해 다른 생명에게 고통을 안겨 주고 공동으로 누려야 할 생명의 터전까지 훔치고 있지는 않은지, 때로는 불편한 마음과 자책감에 둘러싸여 지내기도 한다.

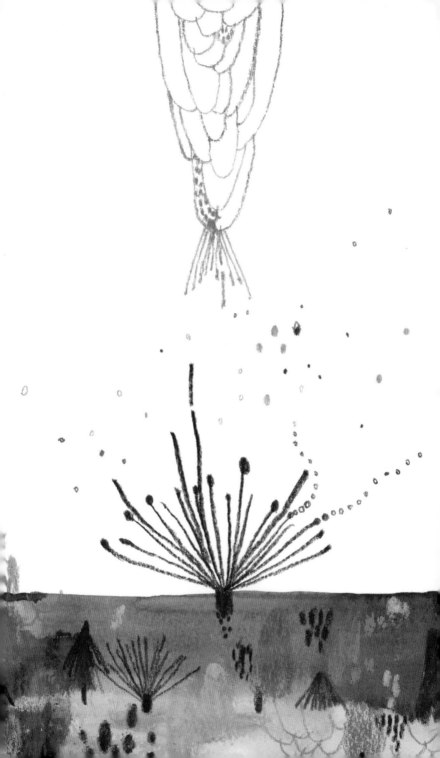

하루가 다르게 주변 풍광이 변하고, 수풀이 베어 지고, 시멘트가 그 위를 덮고, 건물이 획획 들어선다. 시시각각 나무가 사라지는 가운데 나와 우리는 과연 안전한가 생각에 잠긴다. 누군가는 "이제 지구는 끝났어. 회복은 불가능해. 이미 늦었어"라고 말한다.

그럼에도 불구하고 나는 기도를 멈출 수 없다. 모든 지구 생명체들이 서로를 인정하고 품어 주기를. 환하게 마주 웃는 평화와 아름다움이 이 행성에 넘쳐 나기를. 우리가 함께한다면 가능하다고 말하는 사람들이 늘어나기를.

나무
마음
나무
073

개발과 파괴로 무심히 지나가는 커다란 흐름 안에서 매일 같이 발견하는 나의 미약함에 낙심하고 절망하지만, 탄생과 죽음도 결국 자연을 벗어나지 못할 것을 알기에 다시 땅 위에 선다. 다시 일어나 걸어 본다.

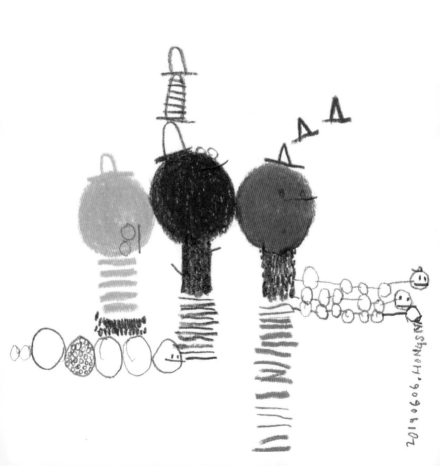

나무
마음
나무
074

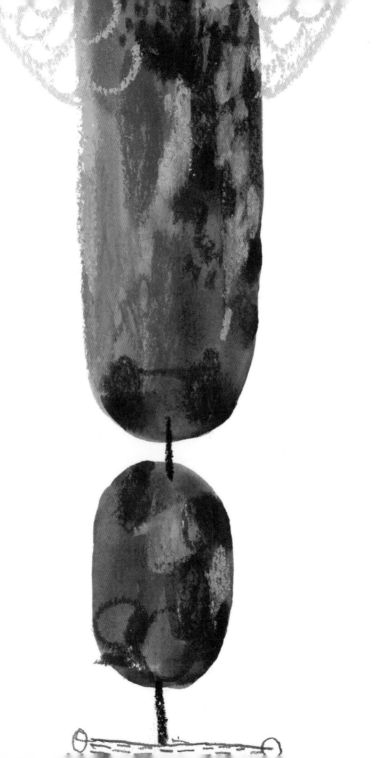

나무

마음

나무

075

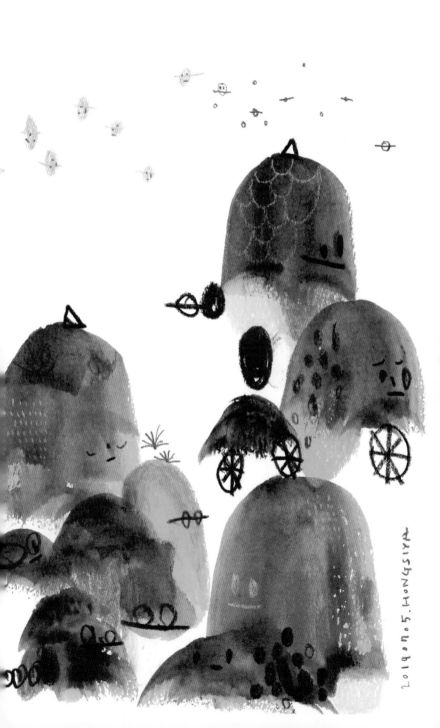

나무

마음

나무

076

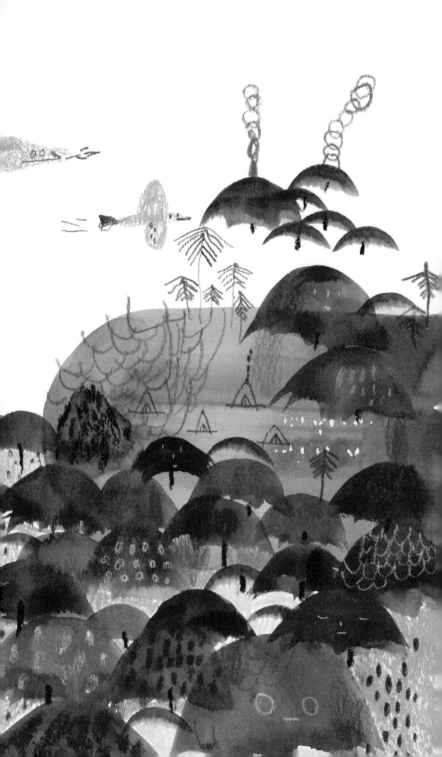

우주 담요 (for 치치)

모든 만물 안에서 나의 친구를 보네
모든 자연 안에서 너는 뛰어 놀고 있구나
바위, 바다, 숲, 동물 드러난 모든 세계
저기 흐르는 물 통해 감춰진 세계를 만나

매일 순간 안에서 나는 경험을 하네
모든 흐름 안에서 나는 순간을 쌓네

거대한 믿음, 거대한 약속
거대한 사랑, 거대한 오해

우리 사는 세상 안에서 나의 친구를 만나
우린 도화지 안에서 같이 살아가고 있구나

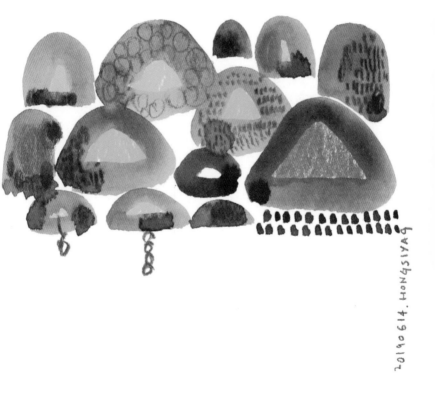

20190614. HONGSIYA9

위에서와 같이 아래에서도
안에서와 같이 밖에서도

나무

마음　　　　　매일 순간 안에서 나는 너를 느끼네

나무　　　　　모든 흐름 안에서 또 다른 추억 쌓네

078

우리의 믿음, 우리의 약속
우리의 다짐, 우리의 기억

+

홍시야의 Sound Drawing 〈우주 담요〉 중에서

나무

마음

나무

079

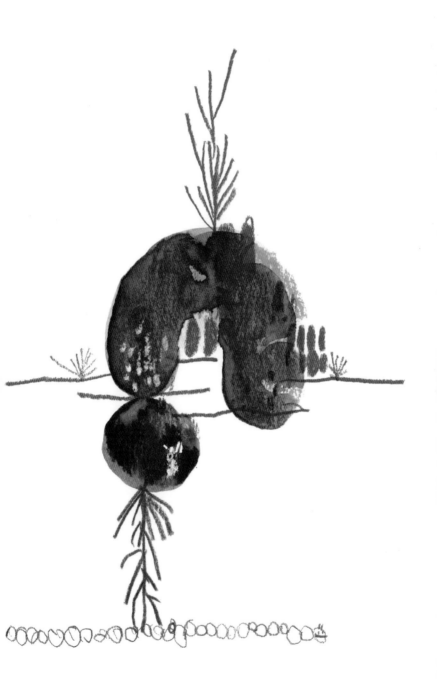

나무

마음

나무

080

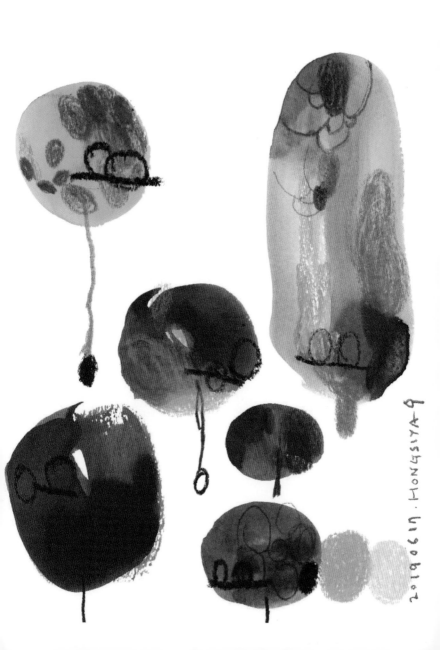

HONGSIYA.9 2019061o2

소리로
그린
그림

숨 가쁜 일상 속에서 완전히 긴장을 풀고 몸과 마음을 쉬게 하는 것은 얼마나 힘든 일인지. 그래서 '이완'은 현대 사회 중요한 이슈가 된 것 같다.

진정으로 이완하면 우리 안에 자신을 보호하고 치유할 수 있는 힘이 생겨난다고 한다. 잠시라도 누군가에게 그런 시간을 선물하고 싶었던 나는 '사운드 드로잉 프로젝트'를 시작했다. 캔버스에 그리는 것이 시각 그림이라면, 주로 싱잉볼 연주를 통해 전달하는 사운드 드로잉은 청각 그림, 나아가 진동을 통해 온몸으로 감각해 볼 수 있는 그림이다.

'소리 그림을 그리길 잘했구나.'
특별한 그림을 통해 사람들을 만난 지 어느덧 3년. 경직된 마음으로 공간에 들어왔던 이들의 얼굴이 환히 바뀌는 모습을 보면서 평화로움을 선물하는 이 일에 큰 의미를 느낀다.

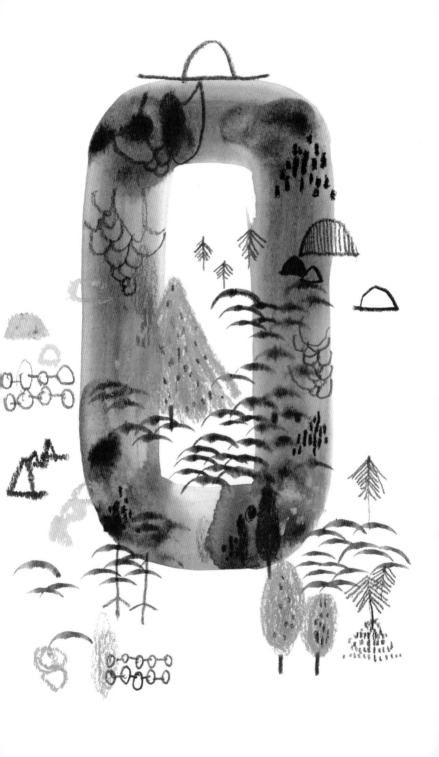

얼마 전 발매한 〈우주 담요〉 앨범 역시 사운드 드로잉
의 연장선상에 있다. 사람들이 외부로 향하는 안테나
를 조금 내려놓고, 내면을 들여다볼 수 있는 소리 그
림을 앨범으로 만들고 싶었다. 소리가 그려 내는 그
림에 스르르 마음을 열고서 허공에 펼쳐지는 공명의
드로잉을 느낄 수 있길. 내가 부르는 노래가 누군가
의 가슴에 고요한 그림으로 번지길 바랐다.

앨범 작업은 부암동에 있는 〈제비꽃 다방〉에서 이루
어졌다. 8년 전 나는 같은 자리에서 복합문화공간 〈플
랫274〉를 운영했다. 카페이자 나의 작업실이었지만,
다른 예술가들에게도 힘이 되는 공간이길 바랐다. 어
떤 날은 갤러리를 구하기 쉽지 않은 예술가들의 갤러
리가 되었다가 때로는 인디 뮤지션들의 공연장이 되
기도 했다.

공간은 4년 3개월을 끝으로 마무리 지었는데, 내게 몹
시 특별했던 그곳을 뮤지션 성운 오빠가 인수하여 〈제
비꽃 다방〉으로 운영 중이다. 덕분에 문화공간으로 남
아 주길 바랐던 소원이 이루어졌다.

어느 날 성운 오빠에게 그동안 쌓아 놓은 노래에 대해
이야기했더니 선뜻 프로듀싱을 도와 주겠다 나섰다.
전문 녹음실은 아니지만 우리의 시간과 애정이 담긴
〈제비꽃 다방〉에서 앨범을 만들자고 했다.

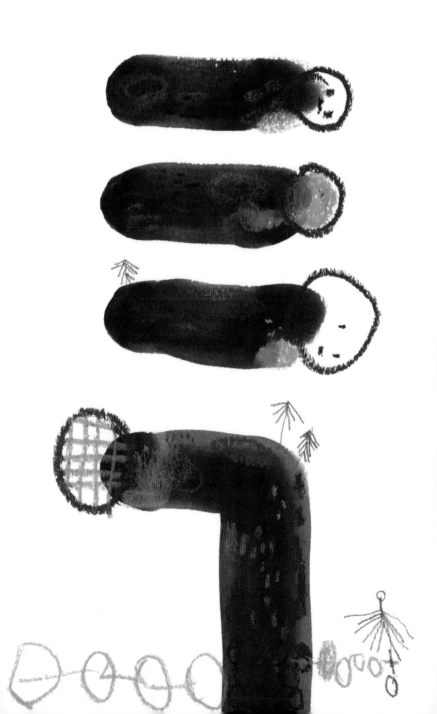

인왕산이 보이는 내가 가장 좋아했던 창가에서 노래
와 녹음을 진행했다. 전문 뮤지션이 아닌 나의 노래
는 어설펐지만, 노래를 만들며 품었던 진심을 그날의
공기와 함께 오롯이 담으려 노력했다. 훌륭한 뮤지션
인 데이브 유도 피아노와 아코디언으로 함께했다. 전
문 뮤지션들은 한 소절씩 끊어 한 곡을 며칠씩 녹음
한다던데, 우리에게 주어진 시간은 딱 하루. 변변한
악보조차 없었지만 나의 마음이 앨범에 온전히 담길
수 있도록 모두들 한마음으로 도왔다.

세 사람의 즉흥 퍼포먼스에 가까웠던 12시간의 대장
정은 새벽 3시가 넘어서야 끝났다. 밤늦도록 광화문
으로 나가는 버스는 어쩜 그리 많던지…. 성운 오빠
가 노래와 함께 녹음된 버스 소리를 지우느라 적잖
이 애를 먹었다.

이번 프로젝트는 결과물도 결과물이지만 과정에서
큰 기쁨을 얻었다. 혼자가 아닌 누군가와의 협력으로
세상에 반짝이는 보석을 꺼내 놓는 일이 이토록 아름
답다는 걸 새삼 깨달았다. 오래도록 잊고 있던, 아주
특별하고 소중한 보물을 되찾은 기분이었다.

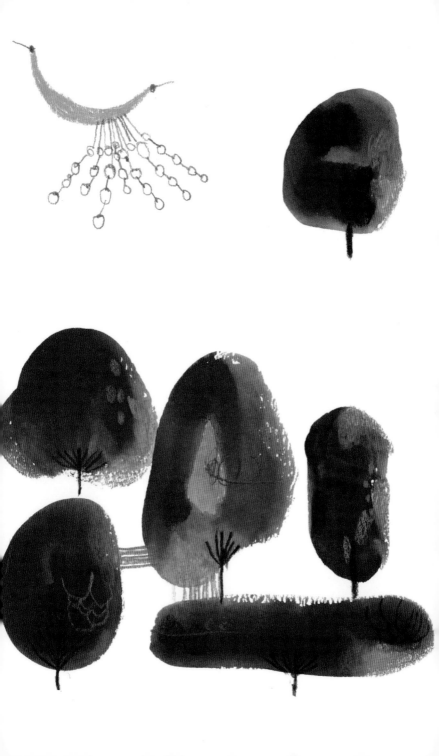

숲에서 느꼈던 고요하고 맑은 에너지, 어느 순간 자연 속 나무가 되었던 느낌이 노래의 영감이 되었다. 그런 영감을 바탕으로 자연, 꿈, 생명, 평화의 그림을 〈우주 담요〉라는 앨범에 소리로 그렸다. 이 우주 담요를 덮고 있는 동안 내가 느꼈던 고요와 이완을 함께 경험할 수 있기를, 우리 모두 좀 더 자연스러운 삶을 살아갈 수 있기를 기도한다.

+

〈우주 담요〉 앨범을 작업하며 귀로 들리지 않는 크리스탈 싱잉볼 소리를 숨겨 놓았다. 노래를 듣는 동안 나도 모르는 사이 자연스럽게 이완되고 잠에 빠져들 수 있도록 한 우리들의 비밀스럽고 귀여운 계략이다. 싱잉볼 소리의 주파수는 조금 특별한 진동을 만들어 내는데, 빠른 시간 안에 우리의 뇌파를 안정적으로 바꾸어 몸과 마음의 이완을 돕고 긴장과 스트레스를 줄여 휴식을 돕는다. 싱잉볼은 고대 때부터 소리 치유의 도구로 사용했다고 한다.

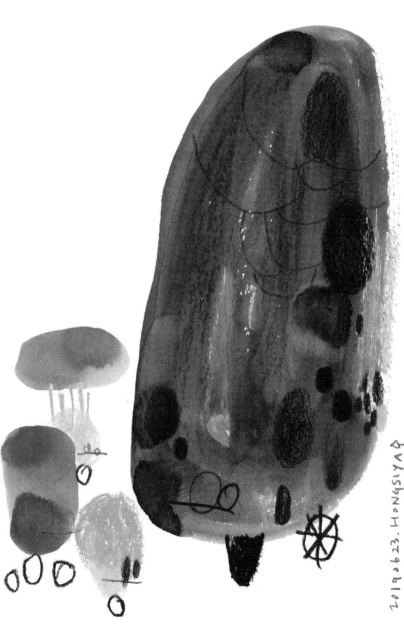

20190623. HONGSIYA♀

나무

마음

나무

085

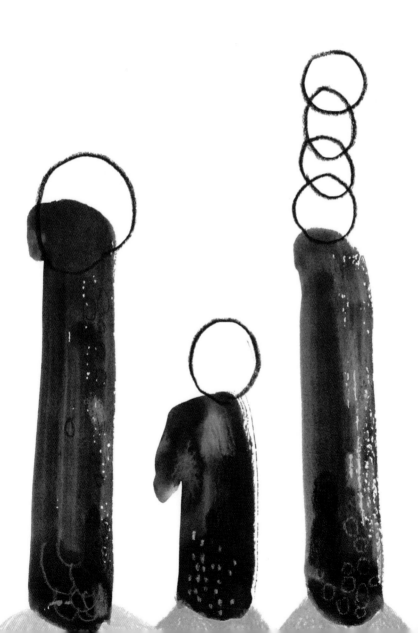

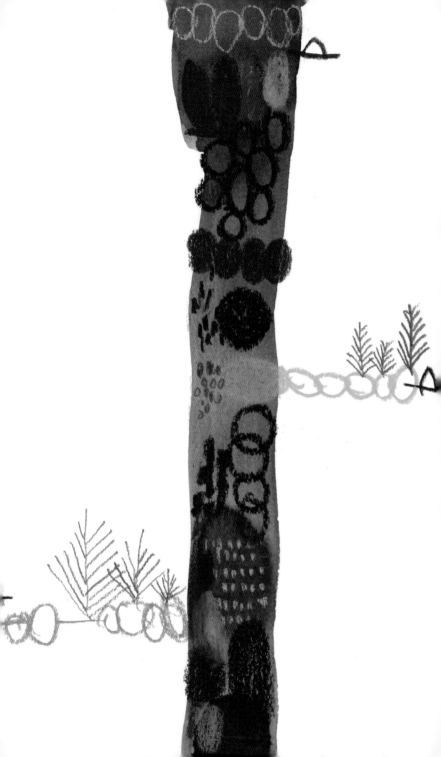

고요와
소리

고요함은 늘 거기 그렇게 있었다.

우리들의 모든 소리가 존재하기 위해서.

In your journey to the dream.

Be still and peace.

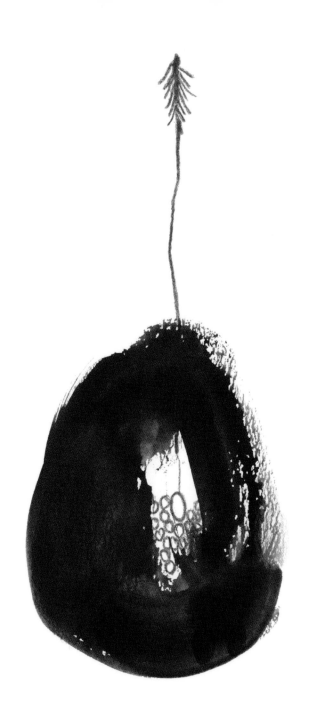

나무

마음

나무

088

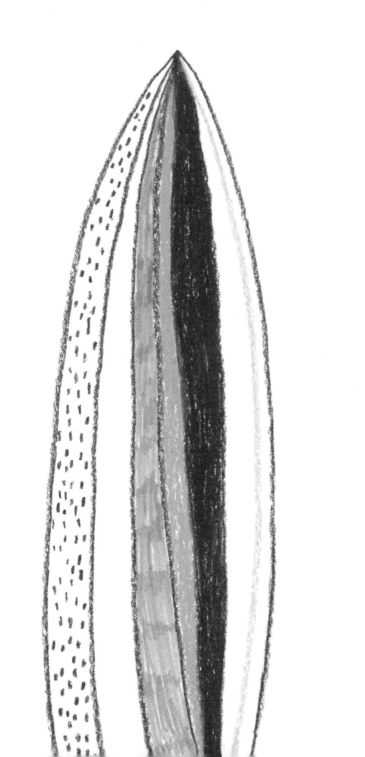

나무

마음

나무

089

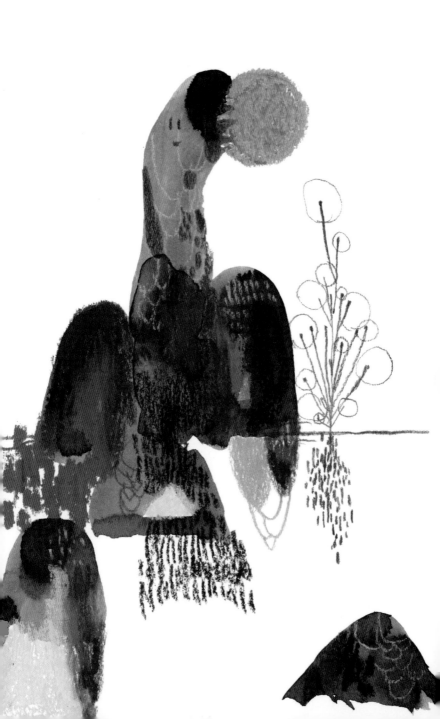

나무
마음
나무

090

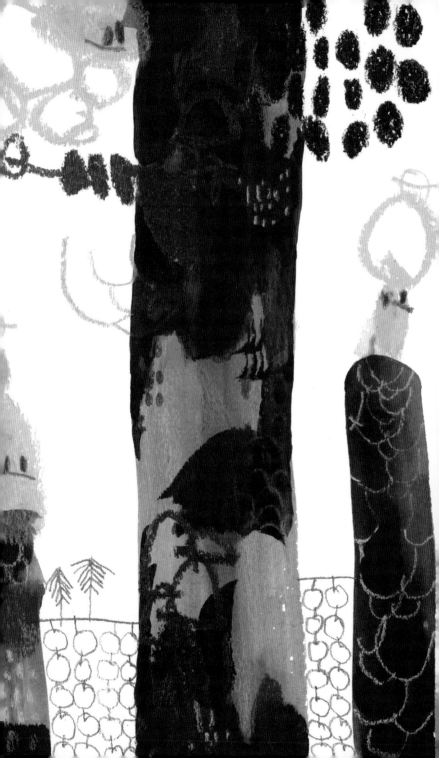

동쪽
숲의
마술사

제주 섬에 들어와 동쪽 마을에 산 지 8년. 동쪽 끝에 살아서 누릴 수 있는 호사가 있다. 용눈이 오름, 성산 일출봉, 백약이 오름 그리고 비자림을 맘만 먹으면 쉽게 갈 수 있다는 것이다.

그중 단연코 나의 단골 산책로는 비자림이다. 체력이 그다지 좋지 않은 내가 언덕을 올라야 하는 두려움 없이 안락하고 평평한 숲길을 두세 바퀴 휙휙 돌다가 나올 수 있어서다. 비자림을 집 정원이라 여기고 틈만 나면 이 호사를 만끽하며 숲을 걸었다.

숲에서 걷다 보면 평화로운 기운에 젖어 들어 자연스레 깊은 숨을 쉬게 된다. 발밑으로는 대지의 힘이 나를 굳게 지지해 주고 있음이 느껴지고, 몸은 넓은 하늘에 안겨 바람이 부는 방향으로 가만히 떠다니는 기분이 든다. 마음은 한없이 폭신폭신해진다.

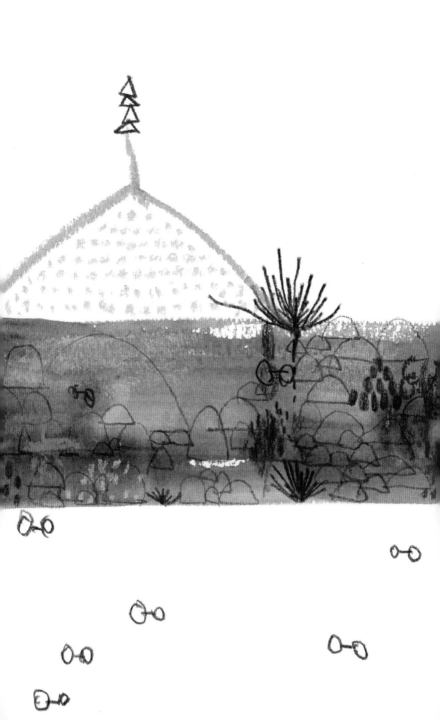

마음이 산란할 때, 불안정한 감정이 움틀 때, 내가 점점 쪼그라들어 우울증이 발동할 것 같을 때, 어김없이 대지와 하늘에 접속하기 위해 숲으로 들어간다. 나약하고 무력한 나를 절망에서 구원하는 일, 내가 나에게 해줄 수 있는 유일하고 가장 근사한 방법이다.

태양 아래로 나를 데리고 가 햇살에 말린다. 눈을 감고 새들의 노랫소리, 나무 사이로 지나가는 바람 소리를 듣는다.

아무짝에도 쓸모없는 잡념들과 불과 얼마 전까지 마음 구석구석을 뒤흔들던 소동에서 벗어나 내면의 고요함에 스며든다. 금세 나는 자연의 느린 파동에 공명하고 지구와 연결되었음을 느낀다.

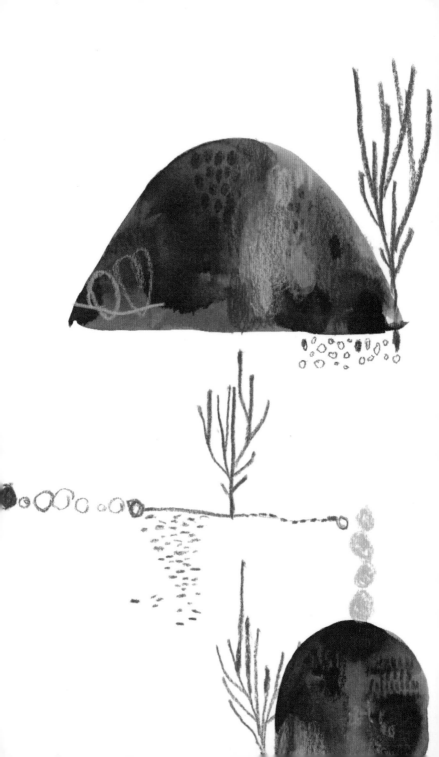

그래, 나는 혼자가 아니었지. 그저 자연의 일부지.

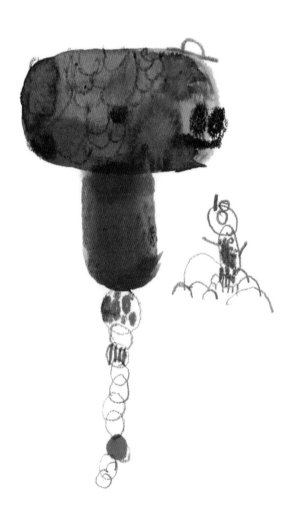

내 몸에 골고루 생명력이 채워지면 나는 나와 더 가까
워진 기분이 든다. 모든 고민과 갈등을 쓸데없는 것으
로 만들어 주는 자연. 그런 자연을 나는 마술사라 여긴
다. 마음 깊숙한 곳에 그림자가 내려앉으면 나는 마술
사를 만나러 간다. 깊은 숨을 들이쉬고 내쉬는 동안 마
법 같은 시간을 경험한다. 나의 그림을 만나는 사람들
도 그럴 수 있다면 좋겠다.

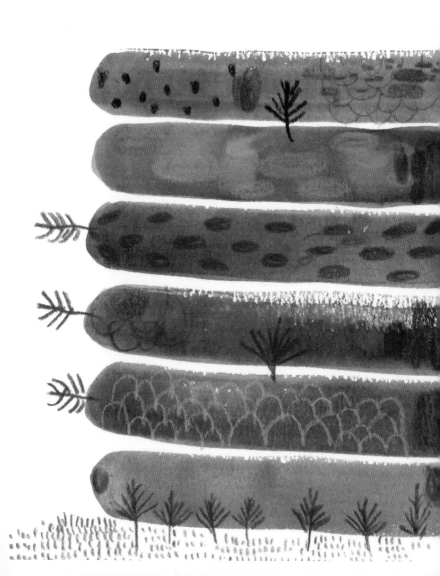

평화의 노래

세상 평화를 원한다면
내가 먼저 평화가 되는 일

내가 사랑을 원한다면
내가 먼저 사랑을 주는 것

누가 먼저
내가 먼저
평화가 되고
사랑이 되어

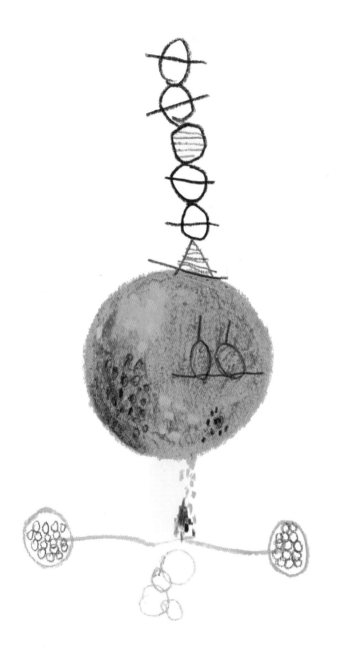

세상 혁명을 원할 때
우리가 먼저 자유가 되는 일

내가 마음을 나눌 때
온 세상에 기쁨이 되는 일

꽃씨가 되고
바람이 되어
서로 손을 잡고
함께 맞는 평화

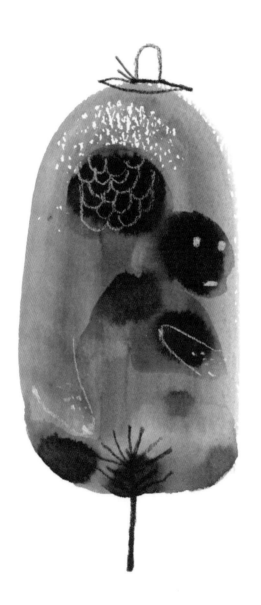

나무

마음

나무

097

100그루의
나무

천천히 발아래 무엇이 있는지 의식하면서
한 발 한 발 주의 깊게 걷는다.
숲속으로 걸어 들어가 귀를 기울이며 앉아 있다.
고요함 속에 한참을 머물며
대지와 나를 연결시켜 본다.
깊은 잠에서 깨어나듯 자연의 소리에
귀 기울임으로써 마음의 무늬를 어루만진다.

누군가는 나무를 함부로 베고 있지만
누군가는 나무와 숲을 소중하게 여긴다고,
나무에게 누군가에게 모두에게 이야기하고 싶었다.

나무 한 그루는 그 자체로 생명이다.
숲은 인간을 포함하여
여러 존재들이 살아가는 삶의 터전이다.
모든 존재는 우주의 큰 흐름 안에서
자연 법칙으로 이어져 있다.

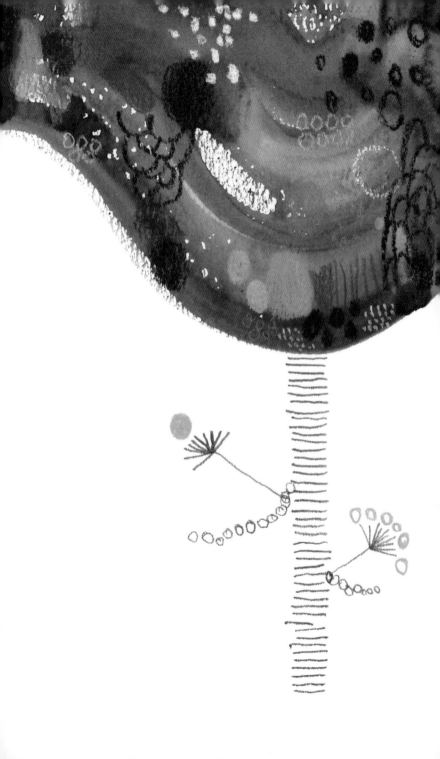

100그루 나무 그림을 통해 우리 모두의 마음 안에
생명과 평화의 씨앗이 자리하기를 바란다.
나무가 건네는 생명의 아름다움과 기쁨과 위로를
함께 느낄 수 있기를 열망한다.

새싹은 연하고 부드럽지만
단단하고 메마른 씨앗에서 나온다.
그러고는 당당하게 하늘을 향해
기지개를 펴며 인사한다.

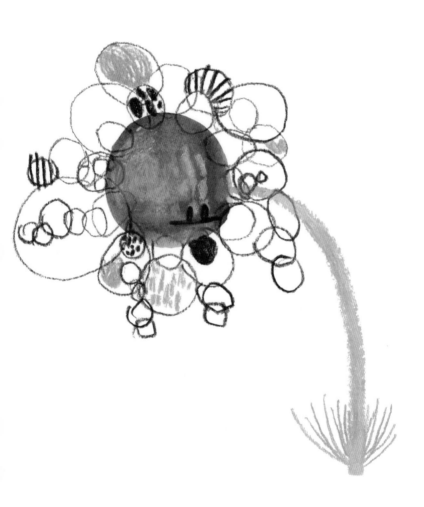

"나는 한 그루 나무예요."

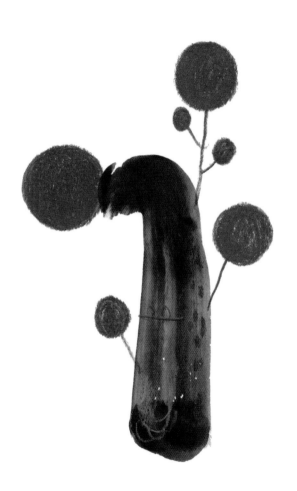

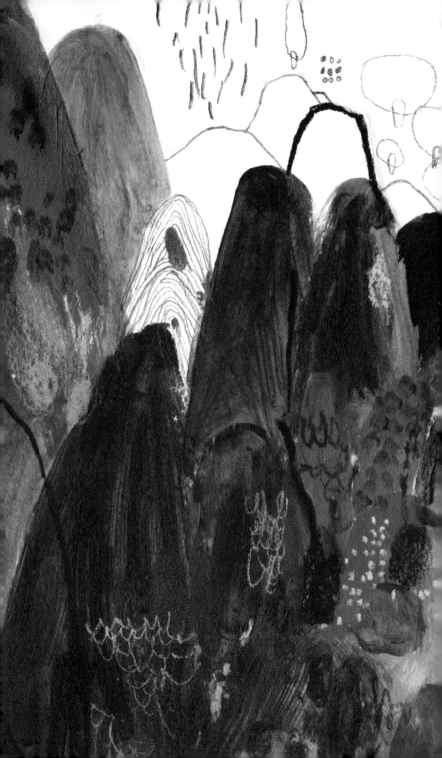

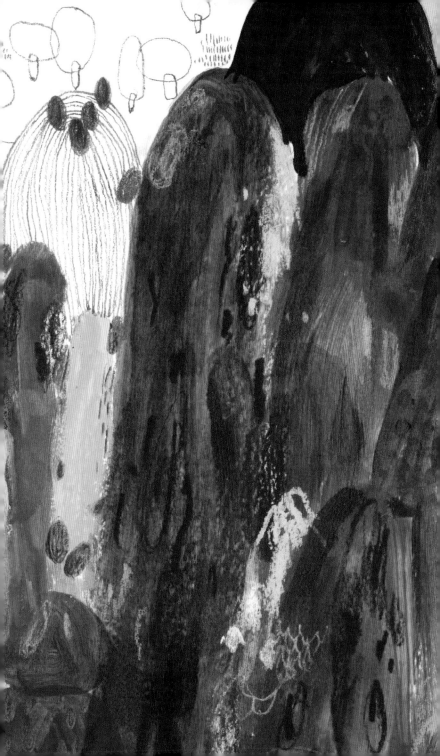

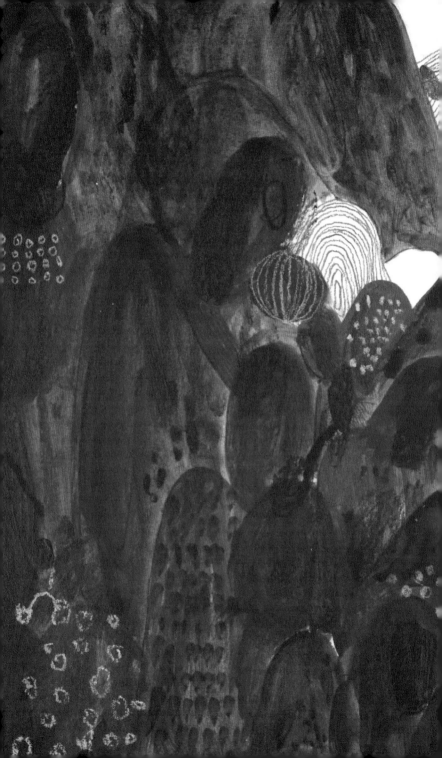

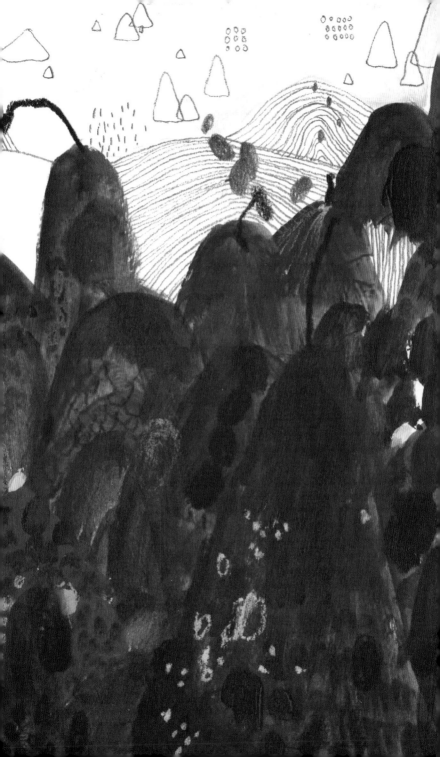

이 책의 표지와 본문에는 국제산림관리협회의
FSC 인증을 받은 용지를 사용했습니다.

표지 인스퍼 엠 에그쉘 팩 INSPER M Eggshell Pack
본문 인스퍼 에코 INSPER Eco (재생펄프 30% 함유)

나무 　TREE
마음 　MIND
나무 　TREE

2023년 6월 22일 초판 1쇄 발행

지은이 　 홍시야

펴낸이 　 천소희
편집 　 박수희
디자인 　 스튜디오 고민

펴낸곳 　 열매하나
등록 　 2017년 6월 1일 제25100-2017-000043호
주소 　 (57941) 전라남도 순천시 원가곡길 75
전화 　 02-6376-2846 팩스 02-6499-2884
이메일 　 yeolmaehana@naver.com
인스타그램 @yeolmaehana

ISBN 　 979-11-90222-31-0　03650

 삶을 틔우는 마음속 환한 열매하나